家庭美術館／美術家傳記叢書

典雅・奔放

張啓華

陳奕愷／著

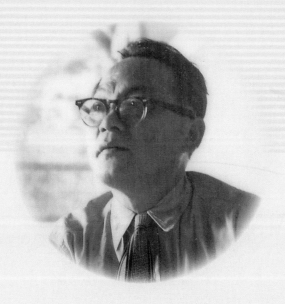

國立台灣美術館 策劃　National Taiwan Museum of Fine Arts　藝術家 執行

照耀歷史的美術家風采

　　臺灣的美術，有完整紀錄可查者，只能追溯至日治時代的臺展、府展時期。日治時代的美術運動，是邁向近代美術的黎明時期，有著啟蒙運動的意義，是新的文化思想萌芽至成長的時代。

　　臺灣美術的主要先驅者，大致分為二大支流：其一是黃土水、陳澄波、陳植棋，以及顏水龍、廖繼春、陳進、李石樵、楊三郎、呂鐵州、張萬傳、洪瑞麟、陳德旺、陳敬輝、林玉山、劉啟祥等人，都是留日或曾留日再留法研究，且崛起於日本或法國主要畫展的畫家。而另一支流為以石川欽一郎所栽培的學生為中心，如倪蔣懷、藍蔭鼎、李澤藩等人，但前述留日的畫家中，留日前多人也曾受石川之指導。這些都是當時直接參與「赤島社」、「臺灣水彩畫會」、「臺陽美術協會」、「臺灣造型美術協會」等美術團體展，對臺灣美術的拓展有過汗馬功勞的人。

　　自清代，就有不少工書善畫人士來臺客寓，並留下許多作品。而近代臺灣美術的開路先鋒們，則大多有著清晰的師承脈絡，儘管當時國畫和西畫壁壘分明，但在日本繪畫風格遺緒影響下，也出現了東洋畫風格的國畫；而這些，都是構成臺灣美術發展的最重要部分。

　　臺灣美術史的研究，是在1970年代中後期，隨著鄉土運動的興起而勃發。當時研究者關注的對象，除了明清時期的傳統書畫家以外，主要集中在日治時期「新美術運動」的一批前輩美術家身上，儘管他們曾一度蒙塵，如今已如暗夜中的明星，照耀著歷史無垠的夜空。

　　戰後的臺灣，是一個多元文化交錯、衝擊與融合的歷史新階段。臺灣美術家驚人的才華，也在特殊歷史時空的催迫下，展現出屬於臺灣自身獨特的風格與內涵。日治時期前輩美術家持續創作的影響，以及國府來臺帶來的中國各省移民的新文化，尤其是大量傳統水墨畫家的來臺；再加上臺灣對西方現代美術新潮，特別是美國文化的接納吸收。也因此，戰後臺灣的美術發展，展現了做為一個文化主體，高度活絡與多元並呈的特色，匯聚成臺灣美術史的長河。

　　「家庭美術館——美術家傳記叢書」於民國81年起陸續策劃編印出版，網羅20世紀以來活躍於臺灣藝術界的前輩美術家，涵蓋面遍及視覺藝術諸領域，累積當代人對臺灣前輩美術家成就的認知與肯定，闡述彼等在臺灣美術史上承先啟後的貢獻，是重要的藝術經典。同時，更是大眾了解臺灣美術、認識臺灣美術史的捷徑，也是學子及社會人士閱讀美術家創作精華的最佳叢書。

　　美術家的創作結晶，對國家社會及人生都有很重要的價值。優美藝術作品能美化國家社會的環境，淨化人類的心靈，更是一國文化的發展指標；而出版「美術家傳記」則是厚實文化基底的首要工作，也讓中華民國美術發展的結晶，成為豐饒的文化資產。

Artistic Glory Illumines Taiwan's History

The development of fine arts in modern Taiwan can be traced back to the Taiwan Fine Art Exhibition and the Taiwan Government Fine Art Exhibition during the Japanese Occupation, when the art movement following the spirit of the Enlightenment, brought about the dawn of modern art, with impetus and fodder for culture cultivation in Taiwan.

On the whole, pioneers of Taiwan's modern art comprise two groups: one includes Huang Tu-shui, Chen Cheng-po, Chen Chih-chi, as well as Yen Shui-long, Liao Chi-chun, Chen Chin, Li Shih-chiao, Yang San-lang, Lü Tieh-chou, Chang Wan-chuan, Hong Jui-lin, Chen Te-wang, Chen Ching-hui, Lin Yu-shan, and Liu Chi-hsiang who studied in Japan, some also in France, and built their fame in major exhibitions held in the two countries. The other group comprises students of Ishikawa Kin'ichiro, including Ni Chiang-huai, Lan Yin-ting, and Li Tse-fan. Significantly, many of the first group had also studied in Taiwan with Ishikawa before going overseas. As members of the Ruddy Island Association, Taiwan Watercolor Society, Tai-Yang Art Society, and Taiwan Association of Plastic Arts, they are the main contributors to the development of Taiwan art.

As early as the Qing Dynasty, experts in calligraphy and painting had come to Taiwan and produced many works. Most of the pioneering Taiwanese artists at that time had their own teachers. Contrasting as Chinese and Western painting might be, the influence of Japanese painting can be seen in a number of the Chinese paintings of the time. Together, they form the core of Taiwan art.

Research in the history of Taiwan art began in the mid- and late- 1970s, following the rise of the Nativist Movement. Apart from traditional ink painting of the Ming and Qing dynasties, researchers also focus on the precursors of the New Art Movement that arose under Japanese suzerainty. Since then, these painters had become the center of attention, shining as stars in the galaxy of history.

Postwar Taiwan is in a new phase of history when diverse cultures interweave, clash and integrate. Remarkably talented, Taiwanese artists of the time cultivated a style and content of their own. Artists since Retrocession (1945) faced new cultures from Chinese provinces brought to the island by the government, the immigration of mainland artists of traditional ink painting, as well as the introduction of Western trends in modern art, especially those informed by American culture, gave rise to a postwar art of cultural awareness, dynamic energy, and diversity, adding to the history of Taiwan art.

In order to organize the historical archives of Taiwan art, *My Home, My Art Museum: Biographies of Taiwanese Artists*, a series that recounts the stories of senior Taiwanese artists of various fields active in the 20th century, has been compiled and published since 1992. Accumulating recognition and acknowledgement for them and analyzing their contributions to the development of Taiwan art, it is a classical series of Taiwan art, a shortcut for us to understand the spirit and history of Taiwan art, and a good way for both students and non-specialists to look into the world of creative art.

Art creation has important value for the country and society from which it springs, and for the individuals who create or appreciate it. More than embellishing our environment and cleansing our souls, a fine work of art serves as an index of the cultural status of a country. As the groundwork of cultural development, publication of the biographies of these artists contributes to Taiwan art a gem shining in our cultural heritage.

目 錄 CONTENTS
典雅・奔放・張啓華

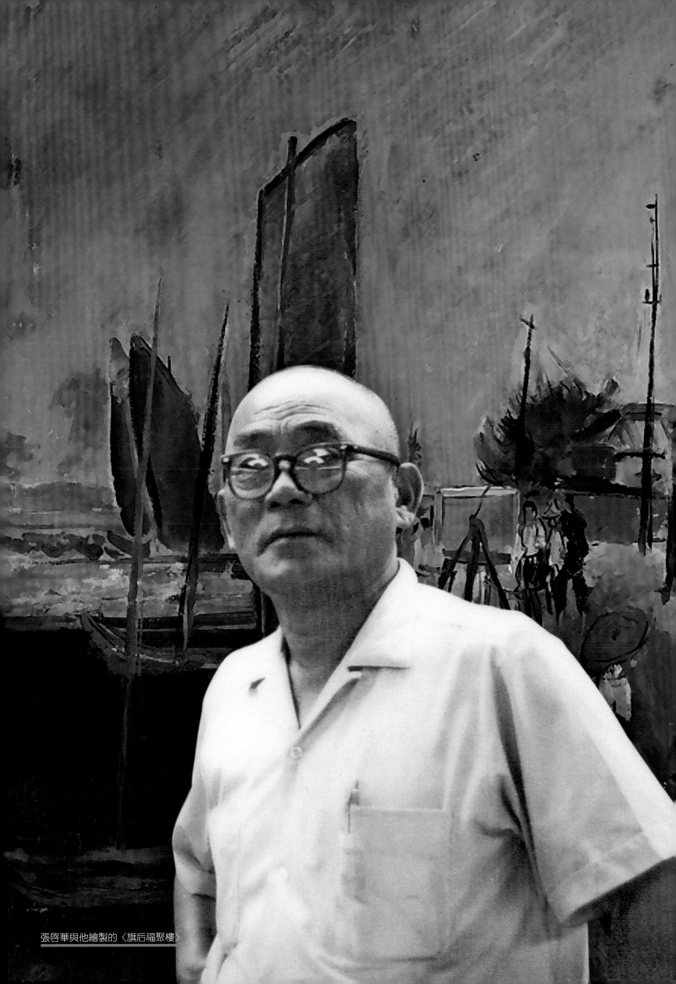

張啓華與他繪製的〈旗后福聚樓〉

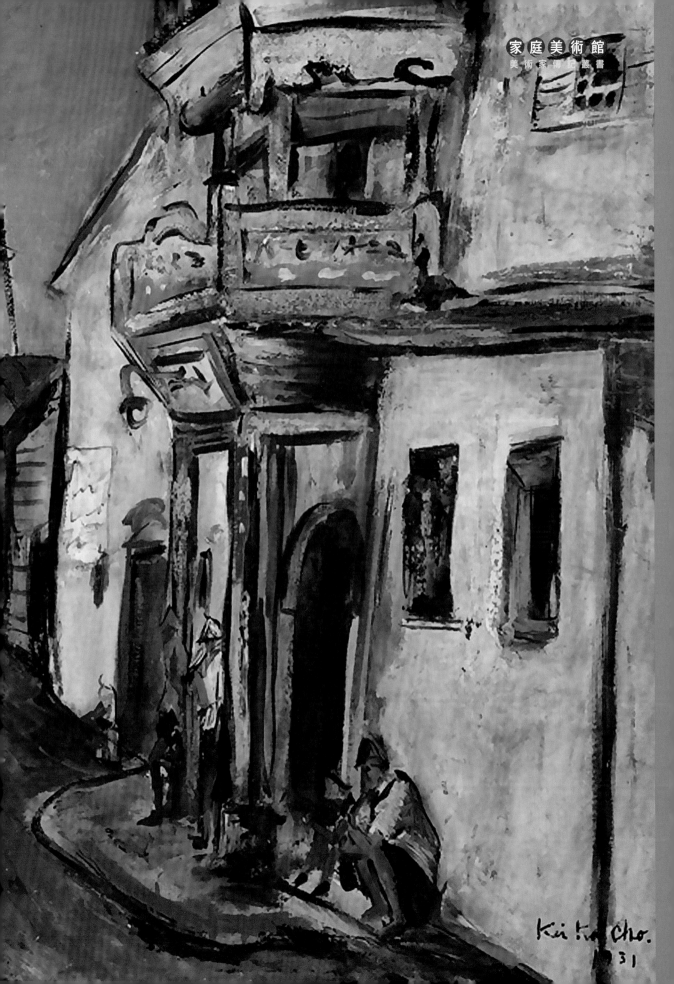

Kii Kok Cho.
31

I · 見證——
「打狗」繁華的軌跡

舊名為「打狗」的高雄，原本是以近海漁業發展為主的小型漁港，在因緣際會之下逐漸成為國際商貿大港，並且成為港市合一的大型港都，以及全臺灣的第二大城市。這座城市發跡與建設的歷程，正好與張啓華的生命歲月重疊。由於他從小親自見證了高雄的發展歷程，以及其繁華的商貿與文化的魅力，這些見聞和記憶長年伴隨在他的繪畫創作題材之中，尤其是這座城市提供了風華絕代的伸展舞臺，因而亦造就了張啓華成為一位成功的企業家。

[右圖]
少年時期的張啓華

[右頁圖]
張啓華
前鎮漁港（局部）
1971
油彩、木板
44.5×36cm
高雄市立美術館藏

回顧繁榮的崛起

　　張啓華於1910年出生於今天的高雄前鎮區，這一年是日治時期明治四十三年，當時的行政區劃是屬於臺南廳打狗支廳下的前鎮庄。若從「前鎮」地名中的「鎮」字來考據，大致可以推測和駐軍鎮守的國防因素相關，雖然地名的來源說法各個不一，但最遠可以追溯到鄭成功時期派兵到此屯田駐守。自1661年鄭成功從荷蘭人手中收復臺灣之後，帶來了大批的軍隊和家眷，一方面要鞏固臺灣的軍備防務，另一方面要拓荒墾殖、擴充糧食的供給來源，於是採取「寓兵於農」的軍隊屯田政策，也就是分派部隊到各地設立營鎮實施屯墾。在明鄭初期，打狗地區最著名的「前後左右」四大營鎮，分別是「左營」、「右衝」（右昌）、「前鎮」（另有一說是「前金」）和「後勁」等地。在屯田制所轄下的耕地就稱之為「營盤田」，採自給自足的原則而不再另加課賦，藉以解決大批軍民來臺之後的糧荒問題。其後這種制度亦延續到清代，所以在早期的南臺灣，到處都有駐軍屯墾的遺跡，而這些營鎮及管理之下的營盤田，日久便形成聚落發展的重要基礎，是故至今仍然有許多地名保留著當時舊有的營鎮名。

　　前鎮地區的地理位置，面對港區的內海而與旗津島相望，因此在旗津的屏障之下，內海平靜無波，自然漁產也相當豐富，所以得天獨厚成為內海的重要漁港；面向內海的沙洲地帶又可闢成曬鹽的小型自然鹽場，故從清代以來，前鎮地區人口聚集，成為高雄地區最早成形的聚落之一。

　　除此之外，從前鎮向後往內陸延伸過去，由上到下又分別與「苓仔寮」（今苓雅）、鳳山和「港仔墘」（今小港）等地相接，其中市街繁華的鳳山及聚落規模相當的苓仔寮，提供了當時主要的消費市場；離開這些熱鬧的市集聚落之後，便是廣袤的空地，可供闢成農田用地，因此又吸納了更多前來拓荒墾殖的新移民。於是在市場、腹地與勞動人力齊

備的經濟條件之下，張啓華先祖的事業，逐漸從捕魚轉型到豬隻畜牧、
魚塭養殖等方面，並在獲利有成之下又廣置田產。所以到了張啓華出生
以後，張家儼然已經是前鎮地區的首富了。

▋國際港埠的開啓

　　清末咸豐年間，國際紛爭不斷，由於1857年對抗第一次英法聯軍的
失利，於隔年簽下了不平等的「中英法天津條約」，增開打狗港成為通
商口岸之一，但真正的開港是到了1864年清廷頒布暫行章程後才開始；

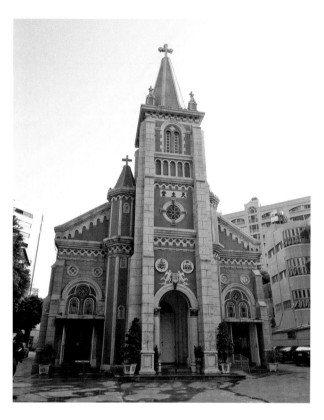

玫瑰聖母堂。臺灣第一座天主教堂，於1863年興建完成，日治時代1928年改建。

同年5月，又在鼓山設置海關，至此國際商業港的規制才漸次成形。不過，當時的打狗港雖然已從漁港的基礎朝向國際商貿港埠發展，連同國外的洋行商賈，也陸陸續續地聚集到港口周邊，但礙於清廷只注重海防的防務建設，其他港口相關的周邊建設因投入經費不足而裹足不前，所以一直到清廷割讓臺灣為止，打狗港的運能與產值仍然輸給臺南府的安平港，以及後來居上臺北府的出海口岸滬尾港（淡水）。

真正讓打狗港、也就是今天的高雄港脫胎換骨的轉捩點，要晚到日治時期1908年以後，進行為期三十多年、共歷經三次建港計畫的工程。在這段建港工程期間，一方面疏濬內海、擴充港區停泊的面積；另一方面填海造陸、闢建新式碼頭設備，同時頒布現代化港都的都市計畫，重新改造老舊的市街、營建新式洋樓，造就後來鹽埕埔地區的街區繁榮。

由於張啟華從小居住在前鎮的聚落，不僅毗鄰於鹽埕埔新市街，也正好就面向內海填海造陸、港埠營建的重要區域，因此在他整個童年記憶與成長的過程中，親眼目睹了打狗港邁向現代化的建港工程。隨著打狗港的工程規模不斷積極地擴大與開展，整個前鎮地區的市街與聚落景觀，也出現相當明顯的變化。

自張啟華1910年出生，一直到他1929年二十歲那一年負笈日本留學為止，正好有幾項重要地方建設措施，是促成打狗快速轉型的重要關鍵。當時造港工程的前置建設，就是1905年3月臺灣縱貫鐵路的全線完工通車，其實在前一年，打狗車站就已經落成啟用，但僅營運臺南與打狗之間的短程運輸，隨著隔年的全線通車之後，才可連結到全臺的運輸網絡。除了縱貫線的主線之外，還開闢了兩條臨港的鐵路支線，做為打

哈瑪星的日式老街屋。位於鼓山乘船前往旗津的輪渡站附近，曾是日治時代繁華的新濱町街區，後隨著市區發展重心的轉移而沒落。

[下圖]
張啟華　西子灣景色　1973
油彩、畫布　31×39.5cm
高雄市立美術館藏

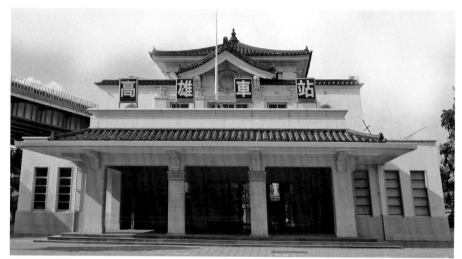

高雄驛（高雄火車站）。落成於1941年的高雄驛站，其造型宛如一個「高」的字型，是從1905年縱貫線鐵路通車時的舊站所改建，象徵當時的高雄已經邁入更現代的發展。

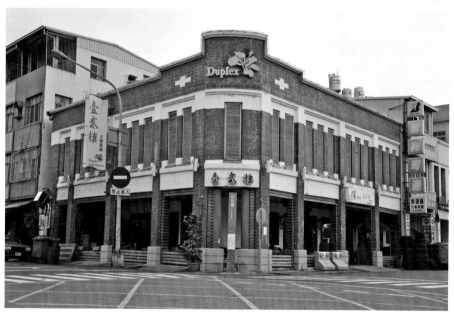

哈瑪星的日式洋樓

狗車站與商港、漁港和市場之間的運輸管道。至於鐵路支線所抵達的地方，大約是在旗津對岸，也就是今天鼓山區的南邊，這是在建港初期利用疏濬航道所得的泥沙，經過填海造陸後所闢成的新生地，以供做為高雄港發展的新腹地；在此之前，舊港所須的碼頭作業，大多是仰賴旗津島上的狹長平地。1915年填海造陸完工之後，開始營造棋盤式的市街網狀道路，造就出現代化都會發展的雛型，並於1921年以後劃歸為「湊町」和「新濱町」。

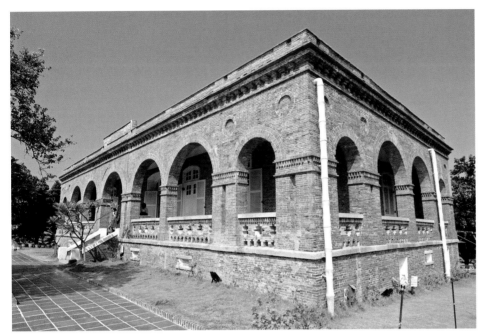

英國打狗領事館領事官
邸。1879年興建於打狗
港北岸的鼓山上，由於當
年海關稅務工作是由英國
領事掌理，故而成為打狗
港的最高權力機構。

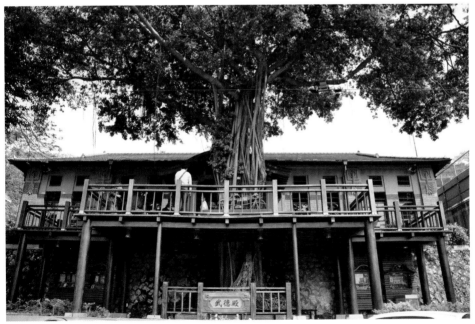

哈瑪星的武德殿振武館。
位於高雄市鼓山區登山街
昔日的「湊町」，內分為
劍道及柔道兩個區域，提
供警察及學子修身、習武
及人格養成所。

　　從此，整個打狗的港區正式和舊有的聚落區連成一片，成為臺灣首
見大型「港市合一」的城市結構，而且新興發展的市街範圍比過去更加
擴大，這個範圍正好就是張啓華一生活動的重要區域，例如他出生以後
居住過的前鎮、1919年小學啓蒙教育的苓仔寮、1932年留學返臺首度舉

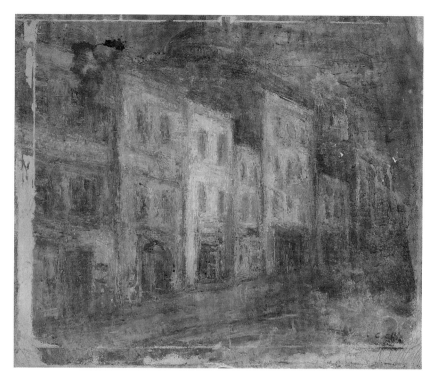

張啓華　街景　1955-60
油彩、畫布　61×73cm
私人收藏

行個展的湊町，以及1933年成家立業後定居的鹽埕埔等地。這個地區也是張啓華日後再創個人美術巔峰，以及1952年起推動南臺灣美術活動的大本營。

以古今時空背景的對照來看，這個區域的發展，猶如今天臺北市的信義計畫區或是臺中市的七期重劃區，處處展現新興都會發展的生機與商機。從打狗車站通往港區和新生地的鐵路支線，在當年又稱做「濱線」，日文發音為「はません」（hamasen），猶如今大國語中的「哈瑪星」。因此，當臺灣光復後「湊町」和「新濱町」的行政地名廢除，當地人遂以「哈瑪星」來指稱這塊新生地上的市街聚落。

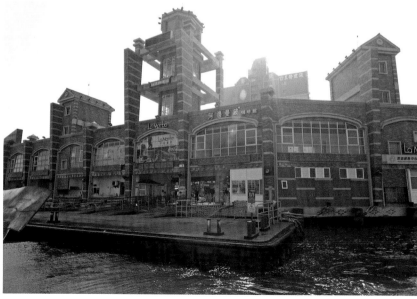

[下二圖] 旗津輪渡站。早年打狗港的碼頭作業平臺位於旗津島上，須仰賴渡輪與內陸聯絡，交通非常不方便。待日本殖民政府擴建高雄港區，經過填海造陸、轉移碼頭作業平臺之後，旗津的地位也隨之沒落。

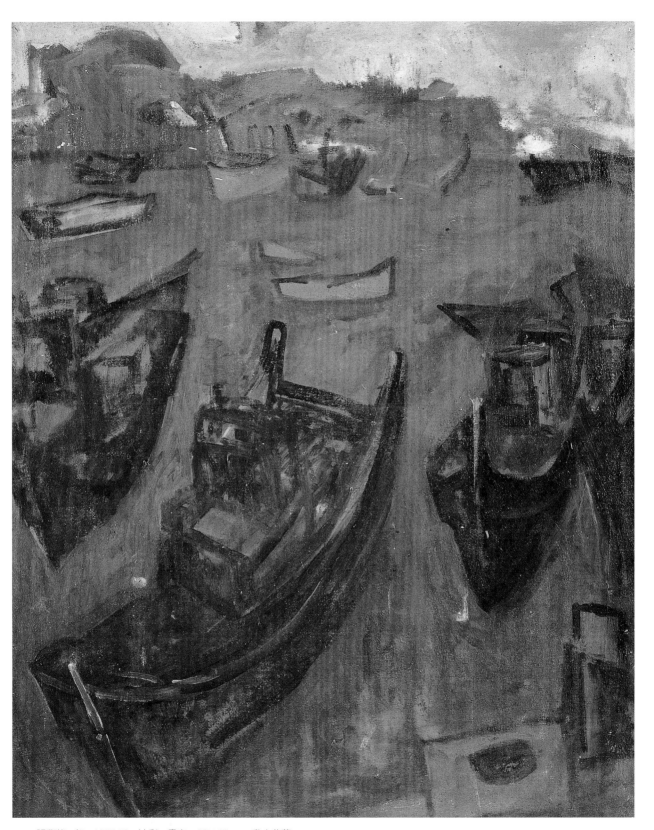

張啓華　船　1957-59　油彩、畫布　80×65cm　私人收藏

崛江商場。位於鹽埕區港都里，日治時代舊名為「崛江町」，因鄰近高雄港區而成為舶來品集中市場，尤其是在過去貿易尚未自由開放以前，當地委託行到處林立，如今不僅大為沒落，重心也往東移至新崛江商圈。

從「打狗」到「高雄」

1920年，也就是日治時代的大正九年，這時的張啓華已經進入公學校就讀了二年，而臺灣正在進行歷來規模最大、也是日治時代最後一次的地方制度改革。從1909年以來，原本臺灣是劃分為十二廳，在「廳」的層級之下再設「支廳」，換言之就是「廳」對「支廳」的

賊仔市。位於鹽埕區的賊仔市，是從日治時代就已盛行的中古二手貨集中市場，基於資源回收之流通市場的立意雖佳，但也容易形成竊賊的銷贓管道，於是又被別稱「賊仔市」。

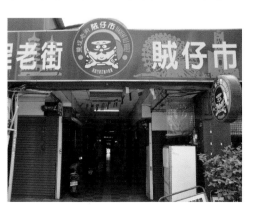

地方行政二級制；1920年10月的地方改制則是改劃分全臺為「臺北」、「新竹」、「臺中」、「臺南」和「高雄」五州，另外包括花蓮港廳、臺東廳二廳。到了1926年7月又把臺灣行政區域調整為五州

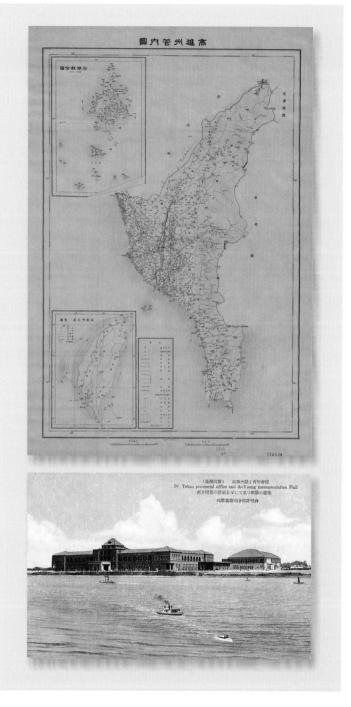

三廳，即上述五州二廳外多成立一
個澎湖廳，並實施「州」－「市／
郡」－「街／庄」的地方行政三級
制。其中對打狗地區影響最大的，是
將過去隸屬在臺南之下的行政層級
獨立出來，而獨自成為一個「高雄
州」。至於「高雄」這兩個漢字的地
名，就是這個時候日本殖民政府所命
之名。

　　「打狗」（Takau）曾是馬卡道（Makatau）族的舊社名，隸屬於平埔
族西拉雅（Siraya）族的支族，當入墾的先民來到這裡之後，便以閩南
語發音的「打狗」做為當地的地名。1920年這一次的地方改制中，又針
對「打狗」的閩南語發音，比對日文的漢字讀音之後正好和「高雄」

[左上圖]
青年時期的張啓華

[右上圖]
1924年以前的高雄州地圖

[右下圖]
高雄州廳（今高雄地方法院）
的明信片

大公集中商場。鄰近張啓華所開設畫室之大公路上，日治時代是鹽埕埔當地知名的購物中心。

[下圖]

1950年代穿西裝的張啓華

相近，在日本關西地區的京都近郊，恰好也有個地名叫做高雄，於是就被轉用過來做為新地名，沿用到今天，「打狗」也就從此消失在歷史記憶中。

改制之後的高雄州，所轄之範圍涵蓋了中央山脈以西的南臺灣地區，包括今天的大高雄地區和屏東縣。至於張啓華世代居住的前鎮，則隸屬於高雄郡下的高雄街。經過四年之後，也就是1924年，高雄地區的發展更為繁榮，市區建設的腳步更為快速，高雄街改制升格為高雄市，為日後成就臺灣第二大城市正式奠下根基。

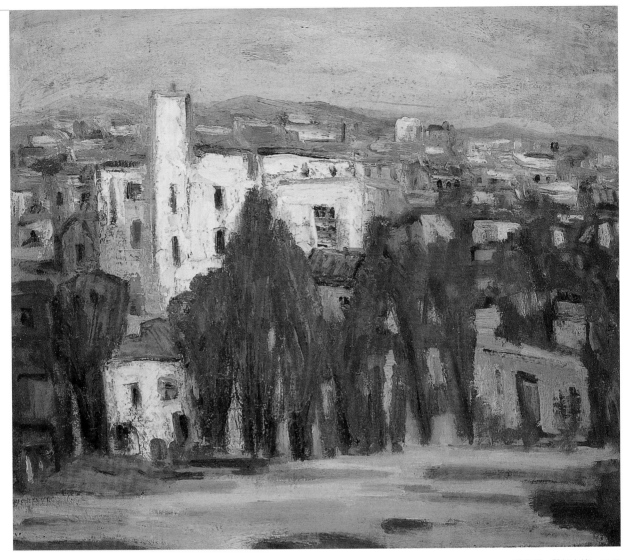

張啓華　醫師大樓　1968
油彩、畫布　45×53cm
高雄市立美術館藏

▋開創事業的大舞臺

　　到了1932年，張啓華從日本學成返臺，他當時所看到的高雄市景觀
又和過去不可同日而語，因為當時的建港工程已經完成了第二期，同時
也因交通設施的發達、基礎建設的完整，再加上殖民政府陸續引進各項
輕工業與農產加工業，高雄轉往工商發展的轉型趨勢愈加明顯。奠定日
後高雄成為重工業大城的基礎，則要歸因於1936年殖民政策的改變。過
去的殖民政策標舉「農業臺灣，工業日本」，然而從這個階段開始，卻
轉而扶植臺灣工業化的發展，其背後當然有複雜的因素。大致上是因為
臺灣農產加工業已趨於飽和，成為日本國內農業發展的強大競爭對手，

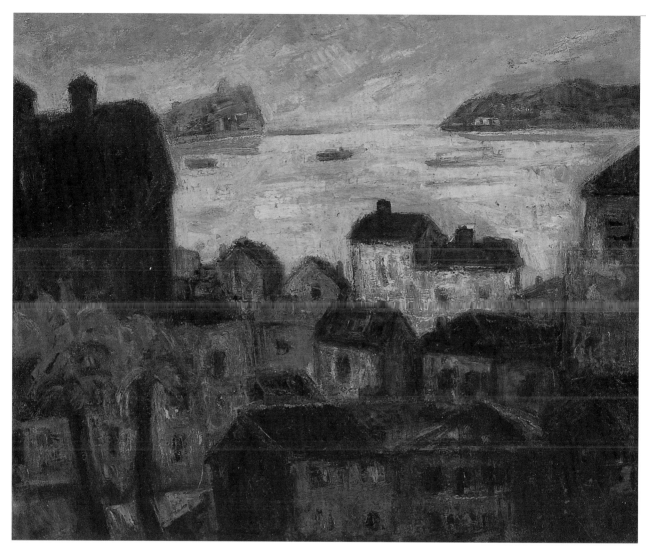

張啓華　港都　1959
油彩、畫布　65×80cm
高雄市立美術館藏

加上世界經濟恐慌的衝擊，臺灣產業有必要提升與轉型；另外，日本國內的工業現況，發展上亦面臨瓶頸與飽和，而必須再做產業調整與技術外移的規劃。

　　除此之外，更複雜的問題是日本國內的政治局勢被軍閥把持，且正在籌劃挑起一系列的對外戰爭；這時候的臺灣總督人選，則又回到了由軍人武將擔任的階段。由於日本軍閥欲拓展帝國的勢力，不久後果真引爆了中日全面戰爭和太平洋戰爭；將臺灣視為「侵華」與「南進」的重要根據地，並積極扶植臺灣的工業化發展，事實上是希望發揮其做為戰爭期間軍需供應地的功能，以減輕日本重工業的產能負擔，並使之即時做為戰時軍需的生產與補給基地。

　　當年殖民政府工業化推展的重要區域，大多集中在高雄一帶，主因

除了和太平洋戰場有著地利之便外，最重要的考量是高雄港具有現代化的完善設施；但是為了擴大高雄港的營運機能，殖民政府又從這時候起實施第三期的工程計畫。臺灣光復之後，這些日治時代所留下來的現代化工業設備與廠房設施，也一併被國民政府接收，或是由地方民間會社集資承攬而改組，成了奠定1960年代、1970年代臺灣「經濟奇蹟」的重要基礎，由此可知高雄地區的工業化基礎，對臺灣經濟發展的重要性。

回顧1932年張啓華學成返臺，而後成家立業，為了家庭生計而進入金融業，並一路創業有成，這些經營奮鬥的歷程，正好與前述高雄發展的時程息息相關。

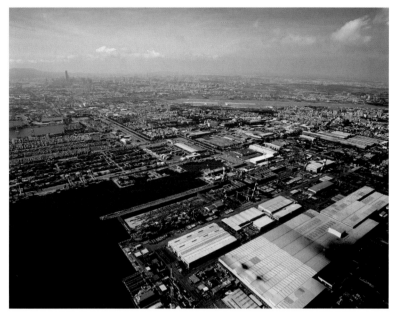

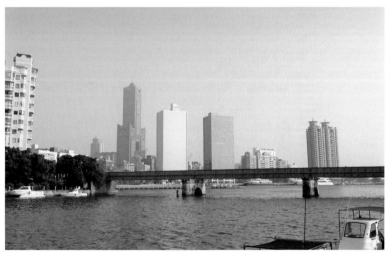

[上圖]
高雄港臨海工業區　高雄市政府都市發展局

‧曾經是臺灣最大的綜合工業區，提供超過三萬就業人口。區內以金屬業、製造業為主，包括中鋼、臺灣中油、臺灣造船等國際級重要產業，為臺灣貢獻過相當可觀的經濟產值。

[下圖]
從前鎮遠眺高雄港一景

從今日來看當年的張啓華，可以肯定他不僅是一位傑出的美術家，更是創業經營成功的企業家；但也不免令人好奇，為何他具有這樣的智慧與能力，能夠在美術創作與企業經營中兩者得兼，進而兩全其美？

張啓華的企業家智慧，或許就是來自於從小目睹高雄的發跡歷程，從鉅細靡遺的觀察之中，培養出精準的投資眼光與果斷的執行魄力；另一方面，從起步發跡到蒸蒸日上的高雄地區，到處充滿著蓬勃發展的生機及無限的投資商機，正好提供了張啓華發揮獨到的投資眼光與智慧、成就開創事業雄心壯志的絕佳舞臺。

II • 立志——
「打狗」美術家的先行者

出身於地方首富之家的張啓華，帶著與生俱來的天分，進入小學、中學接受教育之後，和美術創作結下不解之緣，尤其是深受甫自日本學成返臺的廖繼春所影響。其後，儘管家人贊助出國，盼望學醫有成，這名年輕人寧可飄悖克鱼家人的期望，而自許要以美術創作之路做為終身的志向，雖然引起家人暫時的不諒解，但最終如願以償地遠赴東瀛完成留學之夢，而成為打狗地區第一位美術先行者。

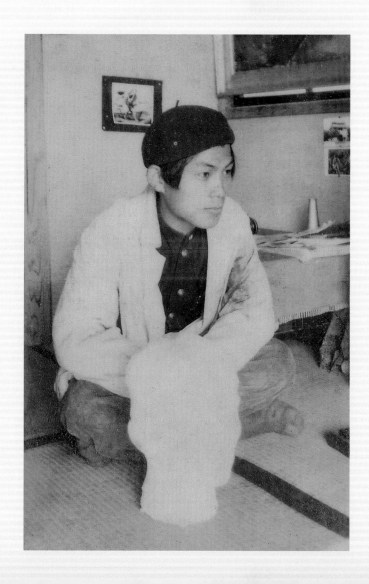

[右圖]
張啓華留日生活照
[右頁圖]
張啓華　旗山小鎮（局部）
1954　油彩、畫布　81×66cm
高雄市立美術館藏

▋童年的啓蒙

　　出身於地方首富之家的張啓華，在1917年八歲時遭逢父親張唐病逝，其父得年僅三十三歲，這個喪父之慟，對他的打擊不可謂不大；1921年張啓華十二歲、也就是他上小學第二年時，他的祖父張魚也因病相繼過世。在短短四年之中，年幼的張啓華便接連面對了失去父親和祖父的哀痛，也讓他明白儘管家大業大，都不及親情的呵護來得重要。

　　張啓華直到1919年十歲時才入學，按當時年滿八歲即可入學的規定來看，他受教育的起步是稍微晚了一些。這除了家庭因素之外，還有另外一個可能，即前鎮地區、包括附近地帶並無學校，造成了就學上的不便。

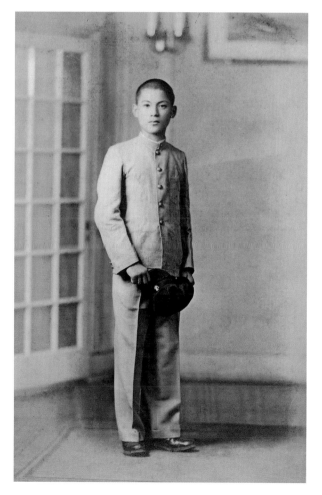

少年時期英挺的張啓華

　　張啓華當年就讀的學校「苓雅寮公學校」，是位在前鎮以北的苓仔寮，即今天的苓雅區華新街，上學時必須走過一段距離頗長的田埂小路才能到校。這所1907年成立的苓雅寮公學校，是專供臺籍子弟就讀的公學校，在此之前，整個打狗地區僅有一所公學校，即1898年在旗津島的旗後所成立之「打狗公學校」。

　　1898年是臺灣割讓給日本後的第三年。日本在統治臺灣之初，為推行日文教育而成立「國語傳習所」，並鑒於推行日語和殖民教育之後的統治成效不錯，於是臺灣總督府從這一年8月起發布法令，明定中央與地方政府籌措經費開辦公學校；當時除了公學校之外，還有專供臺灣原住民小孩就讀的番人公學校，至於日本人子弟所就讀的才稱之為「小學校」。

　　隨著打狗港周邊地區的就學人口不斷增加，於是在1904年另在苓仔寮設立分校，只是

當時的校舍尚未完工，因而暫借今天的安瀾宮做為臨時教室；待隔年落成啟用之後才遷回現在的校址，三年之後又正式獨立改制為「苓雅寮公學校」，成為打狗地區的第二所公學校。1920年高雄地方的行政改制，隔年將原先的「打狗公學校」改名為「高雄第一公學校」，其後成立的「苓雅寮公學校」，便改名為「高雄第二公學校」。

張啟華從1919年起在這所學校接受殖民教育，除了日本的殖民

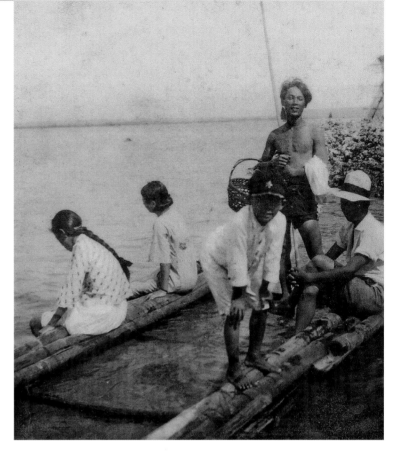

教化之外，也接觸到許多現代化的知識與學科，其中令他最感興趣的，莫過於圖畫科目中的美術課程。這時候的他已經展露出美術天分，凡是參加校內的展覽競賽均獲得首獎。據聞張啟華的母親孫牽擅長女紅刺繡，父親則頗具天賦並寫得一手好字，雖然張啟華幼年喪父，未及接受父親的栽培，但仍承繼了與生俱來的美術才華。

張啟華的啟蒙老師孫媽諒（1905-1984）是一位傑出的臺籍人士，同樣是從苓雅寮公學校畢業，然後就讀於臺灣總督府臺南師範學校，畢業後再返回母校任教。孫媽諒返校之際便與張啟華建立了師生情緣，由於他自己當時也是個懷抱教育熱忱、年僅十多歲的年輕小夥子，因此對於這個才氣橫溢的學生疼愛有加。其後孫媽諒從事教育工作長達二十一年之久，卸下教育工作後則改為從政，從1950年起歷任高雄市議員和市議長，1958年退出政壇又改為從商，同樣在事業上經營有成，成為早期高雄地區的重要歷史名人。

順著張啟華就學的記憶軌跡來尋找這所學校，發現其中還有著相當曲折的變化。「苓雅寮公學校」從1921年改名「高雄第二公學校」之

張啓華中學時期穿制服的留影

後，又於1937年增設高等科而改名為「青葉公學校」，另外又在今天的苓雅區興中路增設第二校區；1941年起，為因應擴大推動國民教育，日本人的小學校、番人公學校和公學校等，一律改稱為國民學校，所以這時候的「青葉公學校」也隨之改名「青葉國民學校」。到了1945年臺灣光復之初，校名再度改成「高雄市第四國民學校」，首任校長即是張啓華的老師孫媽諒。但隔年起又正式改名為「苓洲國民學校」，1953年起兩個校區正式分家，其中「苓洲國民學校」遷往第二校區，也就是前述所提及的興中路的新校區；至於華新街地段的原來校址，則另外重新籌設「成功國民學校」。是故回過頭來看張啓華所讀過的小學，若就實際的地理位置而論，反而是在「成功國小」的校區之內，而非遷校過後的「苓洲國小」。

▌少年的志向

　　張啓華從1919年入學、1924年自公學校畢業之後，並未直接往中學繼續升學，而是停頓五年之後，1928年十九歲才跟隨兄長張啓周一起到臺南市就讀「長老教中學校」，也就是今天的「長榮中學」。

　　關於張啓華就讀中學的正確年代，究竟是在1927年或是1928年，目前普見並存這兩種時間的說法，但其實最大的關鍵是一位重要人物的返臺任教，即甫自日本東京美術學校畢業的廖繼春。1927年廖繼春返臺後獲聘任教於「長老教中學校」，一般咸信是廖繼春返臺後一年才教導張啓華，因此1928年升學就讀的可能性較大。從1923年到1928年將近五年時間，在沒有升學讀書壓力下的少年張啓華，這段期間的行蹤礙於資料有

廖繼春（1902-1976）

廖繼春，出生於臺中豐原，為臺灣日治時代第一代的學院派西畫家，1918年畢業於臺北師範學校，1924年赴日就讀東京美術學校圖畫師範科系。1927年畢業後任教於臺南長老教中學校。並入選首屆臺展、次年再入選帝展，1932年起即擔任臺展的審查委員。戰後執教於師大美術系，1973年自師大美術系退休，1976年因病去世。

廖繼春出生貧苦，成長於憂患，他歷經烽火歲月及時代巨變，但彩筆下卻繽紛多采。其藝術宛如一道耀眼彩虹，從年輕時代即嶄露頭角，晚年的藝術成就，更贏得畫壇一致敬重，被視為臺灣美術史上承先啟後，能從舊時代傳統中邁向現代藝術並成功的典範。

廖繼春（前排左2）與東京美術學校其他臺灣留學生合影

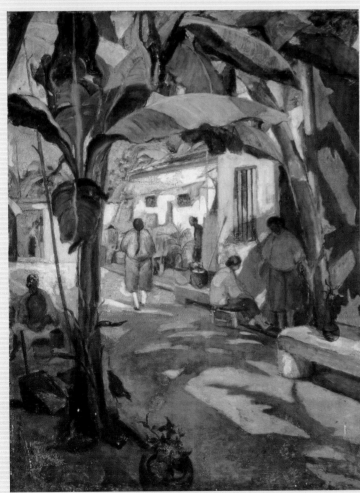

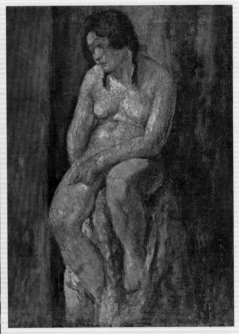

[上圖]

廖繼春　裸女　1926　油彩、畫布

[左圖]

廖繼春　有香蕉樹的院子　1928　油彩、畫布
129.2×95.8cm　臺北市立美術館藏　第九屆帝展入選

限而撲朔迷離,最大的可能性就是在家陪同母親料理家業,或是在呼朋引伴的交遊之間,一面倘佯在這塊土地中仔細觀察著種種事物,另一方面看著高雄港區的建設與轉型。在凡走過必留下痕跡的效應下,這段歲月的所見所聞,若非成為記憶中的創作題材,就是成就他做為成功企業家的智慧滋養。

張啓華中學老師廖繼春(左1)及同學們合影

當年張啓華未積極升學的原因,或許和當時的大時代環境有關,除了升學的風氣尚未普及之外,中等教育的資源仍然相當匱乏。以張啓華公學校畢業的1924年為例,當時整個高雄地區只有一所中學,也就是1922年成立的「高雄州立高雄中學校」(高雄中學),其後才有1924年成立的「高雄州立高雄高等女學校」(高雄女中);再加上臺籍子弟和日本人的教育資源本來就分配不均,在不公平的競爭條件之下,能夠入學的機會相當有限。所幸來自宗教團體的民間興學,適時地為中等教育注入新的學習資源,比較知名的是由滬尾馬偕長老教會所創辦的「淡水中學校」(淡江中學)、臺北天主教道明會的「靜修女中」,以及臺南長老教會的「長老教中學校」,也就是張啓華前來就讀的學校。

張啓華十九歲才就讀中學一年級,的確是比其他同學的年紀稍長,但也因此較為成熟與穩健,他比同學們更懂得判斷自己的人生志向與生涯規劃。他景仰與珍惜廖繼春的教誨與指導,雖然相處不到一年,就奠下深厚的師生情緣。特別值得一提的是張啓華1928年入學前後,正好是廖繼春在臺灣開始活躍的重要年代,廖繼春1927年返國當年就以作品〈裸女〉獲得第一屆「臺灣美術展覽會」(簡稱「臺展」)特選,1928年再以〈有香蕉樹的院子〉入選第九屆「日本帝國美術展覽會」(簡

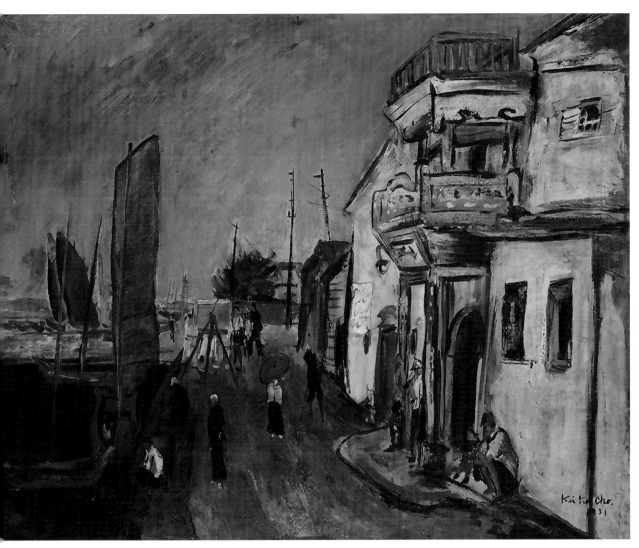

張啓華　旗后福聚樓　1931
油彩、畫布　79×98.5cm
高雄市立美術館藏　日本美術
學校銀賞獎、第七屆臺展入選

稱「帝展」），這兩項展覽會各自代表著臺灣與日本的官方展，對美術
家來說都具有指標性的意義。廖繼春當年个過是二十五歲的年輕老帥，
卻能夠在二年之間獲得無比的殊榮，讓張啓華心中產生了無限的嚮往。
因此張啓華入學「長老教中學校」的最大收穫，就是結識了這位溫文儒
雅、教學認真而誠懇的年輕老師，廖繼春成為張啓華奠定人生志向的榜
樣，他期望依循著廖繼春的養成路徑，到日本留學攻讀美術。

　　由於廖繼春和張啓華的年紀相差不過八歲，因此當張啓華事後如願
以償地留學日本學畫，並開始在日本各項展覽會嶄露頭角時，師生之間
反而成為繪畫上的莫逆之交。1931年張啓華留學期間首度休假返臺時，
便即刻去探訪廖繼春，並相約一起到旗津寫生作畫。這次寫生完成的畫
作〈旗后福聚樓〉，畫面中出現一位在路邊架起畫架作畫的人，就是影

31

打狗火車站
1904年落成
臺北228紀念館藏

響、鼓勵著他的老師廖繼春。同年張啓華還有另一幅寫生油畫作品〈椰子〉，可惜原作難以尋得，僅餘圖錄上的小型圖版，從畫面上可見主題是早期高雄火車站前的噴水池，環繞噴水池周邊的便是椰子樹。在此同時，廖繼春也有一件題為〈有椰子樹的風景〉的畫作，題材與場景亦是高雄火車站前的噴水池，只是廖繼春的構圖是採平視的視點，而張啓華則是略微從上往下俯視的構圖。無論如何，這二幅主題相近、完成年代相同的作品，應該是師生倆相伴出外寫生的成果。由此也可判斷，廖繼春在年輕的張啓華心中的重要性。

後來張啓華將〈旗后福聚樓〉、〈椰子〉等作品帶回學校參展，其中〈旗后福聚樓〉獲得該校畫展的銀賞獎，並在日後陸續入選臺展、「臺灣省全省美術展覽會」（簡稱「省展」）與臺陽美展；另外一幅〈椰子〉，則入選首屆的「獨立美術協會展」（簡稱「獨立展」），雖然這些都是張啓華初試啼聲的創作紀錄，但在日後的繪畫生涯中具有重要的意義。尤其是〈旗后福聚樓〉這幅作品，畫面中福聚樓的餐飲業如今已經不存在，舊有的建築物則經行政院文化建設委員會（今文化

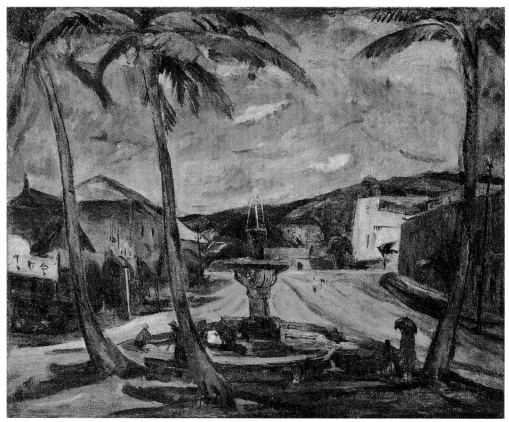

廖繼春
有椰子樹的風景
1931　油彩、畫布
78.5×98.4cm
臺北市立美術館館藏
‧〈有椰子樹的風景〉
取景於高雄火車站前
的椰子樹及噴水池，
推測是與留學放假返
臺的張啓華，一同出
外寫生之作品，此作
並入選第十二回帝
展。

部）指定為「一般文物」，今天反而是要透過張啓華的畫作來喚回記憶；其中還有更耐人尋味的故事可以探索，比如誰會來這裡消費呢？是打魚的漁夫、賣魚的魚販、還是魚貨市場的富賈盤商？這件畫作不僅透露了年輕的張啓華敏銳的觀察力，也記錄了很難再重現的建築樣貌，對日治時代後期開始進入工業化、光復之後又邁向都會化的高雄來說，這些已經看不見的過往或印象，是從張啓華日後畫作中所延伸出來的珍貴價值。

▍踏上尋夢之路

經過長老教中學校短暫的一年學習，張啓華雖然沒有完成中學的課業，但是出國攻讀美術的決心已定。1929年3月，他隻身前往日本東京，報考日本美術學校，成了高雄地區首位海外留學習畫的先行者。張啓華所就讀的「日本美術學校」，由於該所學校目前已經不存在，因此在網

青年時期張啓華的翩翩風采

路或其他資料中，容易被誤植為「東京美術學校」、也就是今天位在東京都臺東區上野的「東京藝術大學」，這所學校在網路「維基百科」的「張啓華」條目中，也被連結至「日本美術專門學校」的網頁，事實上後者是一所位在埼玉縣北足立郡伊奈町小室的現代專門學校，總之無論「東京美術學校」或「日本美術專門學校」，都和張啓華所就讀的「日本美術學校」無關。至於過去所載學校位址在東京池袋區豐島園，這個說法經學者林保堯查證後，也已確定有所出入。

日本著名的美術雜誌《アトリエ》（*ATELER*）曾經於1927年有一篇〈日本美術學校〉的報導，當年正好是這所學校的創校十周年慶，也是張啓華到此留學的前二年。因為有這麼一篇專文的出現，才讓後人對這所學校及張啓華出國四年的課程學習概況，略有所知。從當時專文所刊載的校址，可知其位在東京府牛込區下戶塚町的荒井田，不過不論是「牛込區」還是「下戶塚町」，今天都已經不存在，業已經行政區調整或合併而改成其他的地名了。「下戶塚町」早在1923年就已改名為「戶山町」，也就是今天的新宿地區；而「牛込區」又在戰後1947年廢止，經過合併其他的行政區後改名為「新宿區」。是故可以推知，這所已經廢止的美術學校，具體的位置是在東京的新宿，而非池袋。

另外，這篇專文的報導中，提及整個東京地區最知名的三所美術學校，分別是「東京美術學校」、「女子美術學校」和「日本美術學校」。當張啓華來到日本東京的時候，所能夠選擇的大致上也只有這

日本美術學校

学校と研究所

記者

繪畫科一年の教室

繪畫科一年女子部の教室

東京で美術學校と名の附くものの内、上野の美術學校を除いては、女子美術學校と此の日本美術學校とがあるばかりだ。上野の美術學校が官立で最も完備してゐるとは云へ、入學も面倒なことになってゐるので、その點、日本美術學校は私學の特色として自由な空氣を持ってゐるので、倦怠のない幾多の男女學生が集ひ寄ってゐる。設備も相當に繁ってゐて、校舍も廣く、生徒の收容力も豐富で、熱心な講師が指導に當ってゐる。

同校は、大正六年五月、紀淑雄氏が獨力美術研究所を創立し、男女の研究生に繪畫、彫刻、圖案を教授してゐたが、翌七年四月に現在の日本美術學校と改稱して今日に到ったのである。

同校の特色を左に掲げる。

繪畫科第一部の課目は、倫理、國語、英語、教育、實驗、解剖、藝用解剖、美術史、繪畫原論、圖案原論、哲學、文學、外國語、美術史、繪畫實習、彫塑實習、圖案、建築裝飾圖案、繪畫實習、圖案である。

田白嶺氏、高野眞美氏、鵜田齊郎氏、仲田勝之助氏、中村岳陵氏、名取堯氏、江川銀藏氏、藤井浩祐氏、荒井寬方氏、松崎明治氏、紀淑雄氏、森會風氏等である。

科目は繪畫科、彫塑科、圖案科の三科に分れ、別に美術鑑識科、美術批評科の二科を設け、又卒業生で更に研究を續ける者の爲めに研究科がある。繪畫科は主として基礎的の初等教育を授け、第一部と第二部に分れ、第二部は專門教育である。第一部の修業年限は各三ケ年、研究科は二ケ年、美術批評科と美術鑑識科とは、聞講一ケ年度と定める。在は何れも男子部と女子部を設け、女子部には中華民國の婦人を熱心に希望してゐる者は聽講生の設けがある。

現在の校長は紀淑雄氏で、講師は、今井金次氏、岡田秀也氏、吉

繪畫科第一部第二部
年額金六拾十圓

彫塑科及圖案科
年額金六拾十圓

別科生
一ケ月金五圓

聽講生
一學課目每に一ケ月金壹圓五拾錢
一學課目以上一ケ月金參圓

研究生
一ケ月金四圓

三所。然而「東京美術學校」是公立的專校，其入學資格相對比較嚴格，沒有取得中學校畢業學位的張啓華不可能進入該校就讀；另外扣除掉不招收男學生的「女子美術學校」之後，就只剩下「日本美術學校」可以選擇了。

從《アトリェ》雜誌對這所學校的描述，可知這是一所相當自由開放的私立教育機構，在1917年4月創辦之初名為「美術研究所」，隔年起才改名為「日本美術學校」。該校對於入學資格採取相當開放的態度，除了不限男女

[上圖]
1927年3月號出版的《アトリェ》，其中對日本美術學校的報導。

[下圖]
1927年3月號出版的《アトリェ》，其中刊登日本美術學校一景。

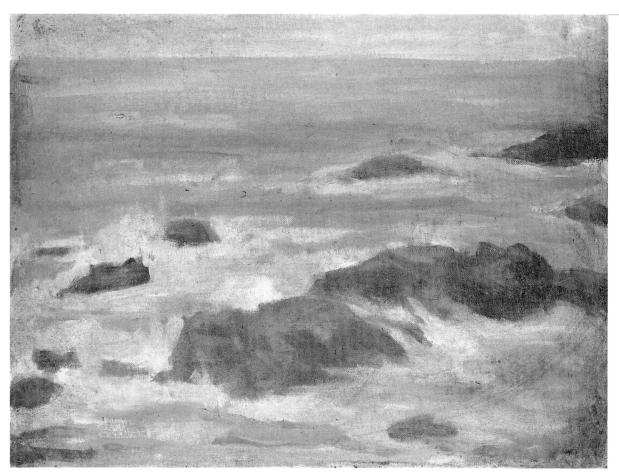

張啓華　海景　約1930
油彩、畫布　31×40cm
私人收藏

之外，只要小學畢業或十四歲以上、具有小學同等學歷者即可入學，張啓華正好符合報考的資格，因而順利進入該校就讀「繪畫科」。

　　從這篇報導文字當中，還可一探張啓華留日學習的概況。首先是這所學校的排課情形，基本上學科性質的理論課程是排在上午，術科性質的實習課程排在下午，彼此之間相互調配。另外該校所開設的主修科別，計有「繪畫」、「雕刻」和「圖案」，其中「繪畫科」又分為二部，分別是初等教育的第一部，以及專業教育的第二部，每一部的修業年限各為二年；至於「雕刻」和「圖案」的修業年限則各為三年。從前述的學程設計來看，張啓華念完二個部別預計要花四年時間，所以從其1929年出國、到1932年正好是四年學業完成的時間。

　　過去的文獻誤將「日本美術學校」看成其他的美術學校，又參考了當年術科學制須修滿五年的規定，事實上張啓華留學日本所就讀的學制並非如此，這也是林保堯教授修訂其學成返臺的時間，主張應該從1933年改為1932年的論點所在。

最後比較有趣的地方，是報導中將每一學年的學費都清楚登載，不論「繪畫科」各部、「雕塑科」還是「圖案科」，每一學年的年金是六十六圓，雖然無法比較這個幣值到底有多大，但若再加上學雜費、住宿費和日常生活的開銷之後，相信是所費不貲的可觀數目。因此在張啓華初到日本留學的時候，還引發一段紛爭的插曲，原來張母孫牽對張啓華留學的期待是要他出國學醫，但是張啓華卻辜負了母親的期待而進入美術學校，這個舉動可惹惱了張母，她氣到不再寄生活費給兒子；即便如此，張啓華也執意不改心志。所幸母子親情畢竟是與生俱來，張母到最後並未意氣用事、真的斷絕對張啓華的資助，否則張啓華很可能無法順利完成學業。

張啓華的母親——孫牽女士

回顧半個世紀以前的社會，能夠接受高等教育的機會本來就不多，美術創作對社會大眾來說尚且不知為何物，哪裡知道會有什麼前途，只有學醫或從商致富才是長輩心目中的事業坦途，所以無怪乎張啓華的母親一開始無法接受兒子的決定。

1930年代，張啓華（前右1）
留日時期與同學合影。

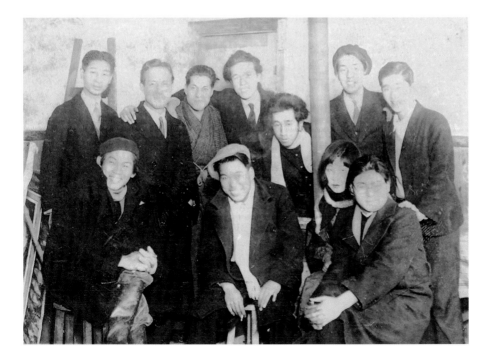

III・展望——
美術創作的視野

在　日本留學的四年期間，張啓華積極參與畫會活動，因而遇見了當時幾位重要的名師，例如大久保作次郎與兒島善三郎等人，也在他們的賞識與肯定之下，作品得以入選「槐樹社展」和「獨立美術協會展」，除了張啓華的優異表現之外，同樣來自臺灣的劉啓祥（1910-1998），也因作品入選「二科會美展」而受到矚目，於是在一場慶功宴之中兩人相遇、相識，從此種下日後攜手合作、共同推動南臺灣美術發展的因緣種子。

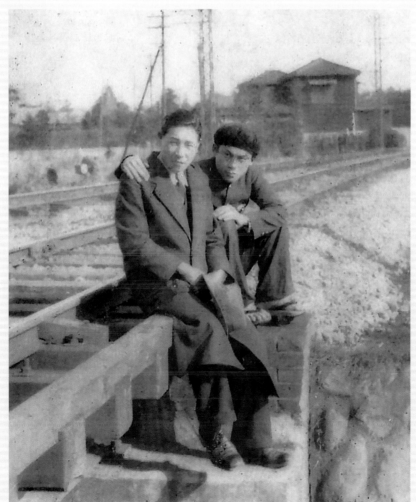

[右圖]
張啓華（右）留日時期
與劉啓祥合影

[右頁圖]
張啓華
劉家小屋（局部）
1969
油彩、畫布
79×63.5cm
高雄市立美術館藏

▌「槐樹社展」中嶄露頭角

　　張啓華在日本求學期間，除了認真準備學校的課程之外，亦開始在東京參加畫會組織的活動，同時積極準備作品參與畫展的徵選。1930年，也就是他出國後的第二年，其作品入選了第七屆「槐樹社展」，這是張啓華的作品首度入選日本畫會的展出；隔一年，張啓華又以作品〈ミデイの風景〉（南法風景）入選第八屆的「槐樹社展」。這連續二次的作品入選，對張啓華來說不僅具有莫大的鼓勵，也讓他因此受到恩師大久保作次郎的諸多賞識。

　　首先來看入選「槐樹社展」所代表的重要意義。這個畫會組織是於1924年3月由年輕的帝展代表畫家所組成，其中大久保作次郎就是該畫會的成員之一，此外還有田邊至、吉村芳松、牧也虎雄、高間忽七、奧瀨英三、齊藤與里、熊岡美彦和金澤重治等重要的畫家。槐樹社的風格傾向除了個別的自我主張之外，大致上是以印象派和後印象派的畫風為

1972年，張啓華（左）赴日拜訪恩師大久保作次郎。

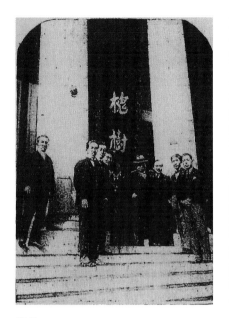

[左上圖]
1928年2月19日，親王久彌宮御覽第五屆槐樹社展留影。

[右上圖]
1931年，張啓華入選第八回槐樹社展的名單。

[右下圖]
1931年第八回槐樹社展目錄

主。每一年都會對外公開作品徵選，審核通過之後舉行展覽會，同時亦獨立發行《美術新論》雜誌。

　　在張啓華參與徵選展出之前，槐樹社已經舉行過六屆的展覽，由於這個畫會的成員都具有日本官方帝展的背景，從某方面來說，也象徵著主流畫壇的定位，因此不但受到各界的敬重，對於能夠獲得入選展出的人，更是代表一種鼓勵和

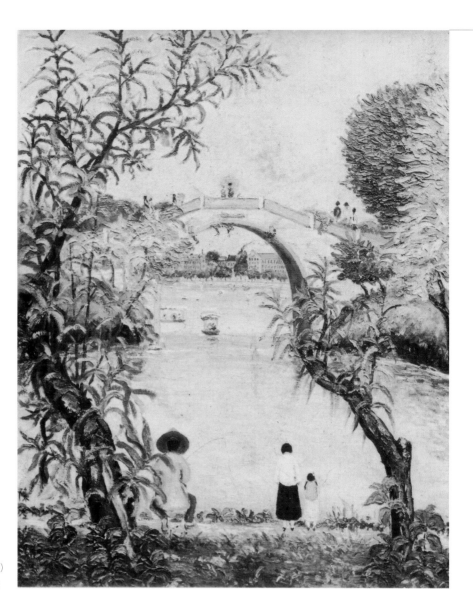

陳澄波
西湖の東浦橋（西湖東浦橋）
第六屆槐樹社洋畫展覽會（1929）
財團法人陳澄波文化基金會提供

肯定。只是槐樹社在1931年舉行第八屆的展覽之後意外解散。

　　槐樹社自從創立以來，每年固定有公開展覽，展覽中大都可以見到臺灣畫家與參展作品之蹤跡，例如1926年入選第三屆「槐樹社展」的是陳植棋（1906-1931），也是首位入選的臺籍畫家；接下來從1927年到1929年的第四屆到第六屆「槐樹社展」，入選的臺籍畫家為陳植棋和陳澄波（1895-1947）；到了1930年第七屆的「槐樹社展」，除了陳植棋和陳澄波之外，還有新面孔的藍蔭鼎（1903-1979）、郭柏川（1901-1974）及張啓華等一起入選；1931年第八屆、也是最後一屆的「槐樹社展」，入選的臺籍畫家計有陳植棋、藍蔭鼎和張啓華三人。從第三屆起到第八屆的「槐樹社展」，主要嶄露頭角的臺籍畫家，分別是：陳植棋、陳澄

波、藍蔭鼎、郭柏川和張啟華五人，值得注意的是張啟華在這五人之中年紀最小、而且還是在學學生的身分，他能夠與這些前輩或學長們一起揚名海外，表示著他在美術創作生涯起點上的斬獲。

■「獨立展」的紀錄締造者

　　張啟華留學日本當年，日本畫壇也正興起一股現代前衛藝術的思潮，而對官方展覽會或主流畫壇衝擊最為劇烈的，就是1930年以追求個人自由創作、反抗刻板學院教育為宗旨所成立的前衛藝術團體「獨立美術協會」（簡稱「獨立美協」）。獨立美協的前身是1926年成立的「一九三〇年協會」，另外還有一個更早的在野團體，是1913年成立的「二科會」，其宗旨是反抗官辦的「文部省美術展覽會」（簡稱「文展」）。雖然兩者都是在野的美術團體，但一九三〇年協會反官方和主流畫壇的意圖較不強烈，創會的五位會員前田寬治、佐伯祐三、里見勝藏、木下孝則和小島善太郎，都具有留學法國的背景，對於日本當時畫

[左圖]
張啟華於留學日本時期戶外寫生時留影
[右圖]
張啟華（後立者）的留日生活照

43

壇中停滯而守舊的現象，具有共同的批判與亟思改善之觀感，於是成立畫會組織，推廣自由創作的理念，並於每年舉行公開徵選與展覽活動。

然而對外抱持著溫和開放的中性立場，反而讓一些具有帝展背景的新人加入，甚至從二科會來的成員幾乎成為協會的多數，於是模糊了一九三〇年協會成立的初衷，在這樣複雜的因素之下，衝突與分裂在所難免。

1930年初，第五屆「一九三〇年協會展」結束，到了11月，部分成員宣告脫離協會，重新組成更具前衛性格的獨立美協，當時出走的成員計有：小島善太郎、兒島善三郎、中山巍、林武、林重義等日本與臺籍畫家共計十四人，也形同是獨立美協的創始會員。至於一九三〇年協會本身，因二位創始會員相繼過世，再加上主要成員的出走而宣告解散。

獨立美協是日本畫壇中首見較為激進而前衛的美術團體，畫風的主張傾向於野獸派及歐洲新興的超現實畫主義創作，反觀當時官辦的展覽與學院的主流，仍然固守著更早期以前的印象派與後印象派，讓在野的獨立美協顯得更具前瞻性與進步性。從1931年起整個組織動員活躍起來，除了在年初公開徵選作品、舉行第一屆「獨立展」之外，並舉行美術專題的演講會。獨立美協四處演講宣達理念，其發揮的影響力不容忽視，最具體的例子就是1930年來到東京的臺灣畫家陳德旺（1910-1984），原本他計畫報考東京美術學校，考前在朝日新聞社禮堂聽完獨立美協的演講會之後，便決意不進入美術學校學畫了。當東京的展出結束、再經大阪巡迴後，獨立美協便將作品運送到臺灣，於3月在總督府舊廳舍舉行巡迴展。由此可見，「獨立展」不僅在日本掀起一股風潮，甚至還將這股風潮同步引進臺灣。

這一段日本畫壇風起雲湧的歲月，正好就發生在張啓華留學日本的期間，從1930年作品第一次入選「槐樹社展」之後，不到一年，他又以〈椰子〉一作再度入選了1931年第一屆「獨立展」，張啓華能夠這麼迅速轉進到「獨立展」來，想必是因為另一位恩師兒島善三郎引薦的關係。接下來的二年，張啓華又分別入選1932年第二屆和1933年第三屆

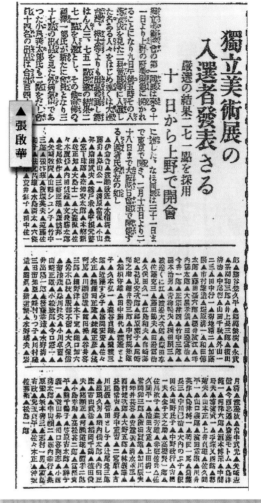

[左上圖]
2004年6月，東京都青梅市立美術館出版的《1930年協會回顧》展圖錄的書影。

[右上圖]
1931年1月10日3版《東京朝日新聞》，刊載張啓華入選第一屆獨立展的新聞。

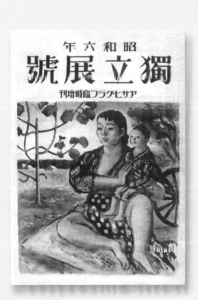

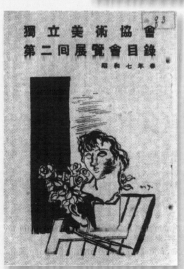

[左下圖]
1931年（昭和六年），第一屆獨立展所發行的《獨立展號》書影。

[心中圖]
1932年，獨立美術協會第二回展覽會目錄。

關鍵字

總督府舊廳舍

　　日治初期的臺灣總督府，是借用清代「布政使司衙門」做為臨時官廳，直到1919年3月臺灣總督府（今總統府）大樓完工啟用後，才正式遷移到新建大樓。至於1931年第一屆獨立展在此辦理完成之後，隔年起「布政使司衙門」被遷移到植物園，原來的現址則開始動工改建「臺北公會堂」，也就是今天臺北市的「中山堂」。

現今臺北市中山堂的外觀一景

　　的「獨立展」，第三屆「獨立展」更巡迴到臺灣來，於臺灣總督府民政局學務部下的「教育會館」展出；獨立美協的代表成員也配合展覽活動來臺演講，在當時社會上與畫壇上引起新的話題。由此可見，這個美術團體的積極性和活動力強，甚至對內地以外的殖民地臺灣亦不忽視，這般的重視程度或許也和連續三屆獲得入選的張啓華有關。

　　但平心而論，在當時臺灣島上發展的日本畫家或是海內外臺籍身分的畫家，雖然都可以感受到獨立美協所帶動的風潮與衝擊，但是對於參與「獨立展」的意願卻似乎不高。從1943年第十三屆的「獨立展」往前查閱，除了前三屆只有張啓華一人的作品入選之外，接下來便是第十三屆的醫生畫家許武勇一人；換言之，臺籍畫家在此缺席有十年之久。推測其原因，說不定是野獸派的鮮明奔放或超現實主義的潛意識自由想像，都是熟悉印象派或後印象派的畫家所不敢恭維；若再進一步探究，又會牽扯出如同日本畫壇中所見，激進的前衛藝術與保守的主流畫壇之

關鍵字

教育會館

教育會館是臺灣教育會之辦公廳，隸屬於臺灣總督府民政局學務部，並做為臺灣教育成果展示、公開集會之場所。建築物由總督府營繕課長井手薰主持設計，也就是「臺北公會堂」（今中山堂）的設計者，是故兩者之間風格相近，從日治時代到臺灣光復之後，曾舉行許多重要的美術展覽。另外光復初期一度成為臺灣省議會之會所，其後轉由美國在臺新聞處租用，中美斷交之後改稱美國文化中心，目前移做「二二八國家紀念館」。

位於臺北市南海路的原臺灣教育會館外觀

對抗。所幸這時候的張啓華年紀正輕，接受新觀念的能力較強，在沒有傳統包袱之下認同了「獨立展」的精神，更因此締造出臺灣美術史上在「獨立展」中的最早參展紀錄。日本學者神林恒道教授指出，像「獨立展」對於日本前衛藝術發展的重要關係，而張啓華又能締造二屆入選的紀錄來說，是值得大家對張啓華重新再認識。

▌慶功宴上的「雙啓」奇緣

張啓華從1930年起在槐樹社展與獨立展大放異彩之際，和他同年出生、來自臺南柳營的年輕學生劉啓祥，同樣也在展覽中表現優異，當年他是以作品〈臺南風景〉入選了二科會美展。由於「獨立展」和「二科會美展」是當時日本官辦展覽以外最重要的在野展覽，兩位臺籍學生

1950年代，張啓華（右）與
劉啓祥合影。

對抗。所幸這時候的張啓華年紀正輕，接受新觀念的能力較強，在沒有
傳統包袱之下認同了「獨立展」的精神，更因此締造出臺灣美術史上
在「獨立展」中的最早參展紀錄。

慶功宴上的「雙啓」奇緣

　　張啓華從1930年起在槐樹社展與獨立展大放異彩之際，和他同年出
生、來自臺南柳營的年輕學生劉啓祥，同樣也在展覽中表現優異，當年
他是以作品〈臺南風景〉入選了二科會美展。由於「獨立展」和「二
科會美展」是當時日本官辦展覽以外最重要的在野展覽，兩位臺籍學生
的相繼入選，在留日學生們之間傳為佳話，因此為張啓華、劉啓祥舉行
了一場慶功宴。1973年張啓華在為「南部展」二十一週年慶所寫的專文
中，曾回憶當時受邀出席聚會的還有老師與學長，例如廖繼春、李梅
樹（1902-1983）、陳植棋、郭柏川、楊三郎（1907-1995）、李石樵（1908-

1950年代，張啓華（左）與劉啓祥於小坪頂打獵時的合影。

1965年，張啓華（左）與劉啓祥攝於第十　屆省展會場（省立博物館）入口。

1995）等人。這場聚會除了為知名的臺灣前輩畫家們年輕時漂泊海外的身影留下了紀錄，最重要的是提供了張啓華和劉啓祥兩人結識的機緣，從此奠下兩人一生合作無間的深厚情誼，日後更一起在高雄為南臺灣美

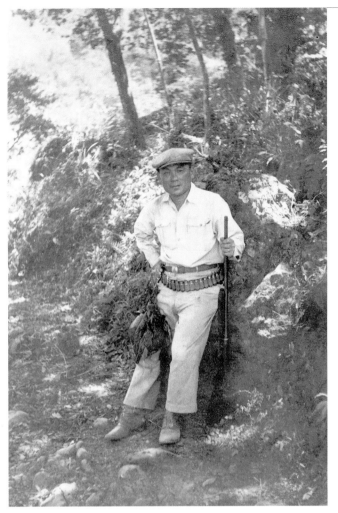

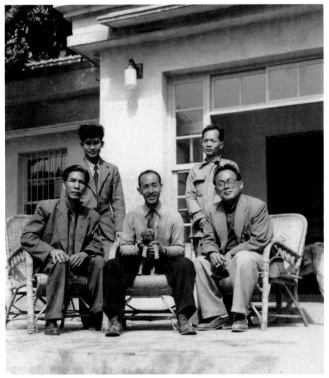

術的推動付出奉獻。

　　劉啓祥是在1923年十四歲時隨著二姐夫陳端明前往東京就讀中學,曾一度到川端畫學校進修,因參觀展覽而接觸到二科會,並對這個美術團體的風格產生鍾愛;到了1928年,他進入東京文化學院美術部洋畫科,選擇該所學校就讀的緣由之一,就是因為這所學校與二科會的畫家關係密切。除了1930年如願地入選二科會美展之外,隔年劉啓祥又以〈持曼陀林的青年〉和〈札幌風景〉入選第五屆的臺展。由此可見劉啓祥與張啓華的情況相似,對於創作和參展都有積極而強烈的行動力,是故兩人相知相惜,甚至相約在完成日本的學業之後,一起前往法國巴黎深造。可惜的是,張啓華隨後返臺成家立業,真正順利成行的只有劉啓祥。

　　回頭來看1914(大正三年)年成立的二科會,其可說是年代最早、組織規模較大的在野美術團體。當時日本畫壇

[上圖]
1950年代,張啓華手持獵槍攝於小坪頂。

・自劉啓祥遷居高雄之後,張啓華不僅因他而重拾畫筆,假日休閒生活也常流連於劉啓祥的新居小坪頂附近,兩人除了一起寫生作畫之外,最喜歡的活動即是打獵。

[下圖]
1955年日本畫家荻野康兒來訪,畫友們合影於小坪頂。前排左起劉啓祥、荻野康兒和張啓華;後排左起林天瑞和張義雄。

辦文展的西洋畫部，是屬於保守舊派的第一科，而他們這一群前衛現代的作品風格，是屬於新派創意作風的第二科，從此二科會每年自行舉辦展覽，並和官辦的展覽互別苗頭。當年協助或引薦張啓華參展「獨立展」的兒島善三郎，其實最早也是來自二科會，其後才又轉為獨立美協的創會成員。

沉寂後重拾畫筆

　　1932年，在日本表現傑出的張啓華衣錦還鄉，學成返臺，同年並在「高雄婦人會館」（今紅十字會育幼中心）舉行生平的第一次個展，做為留學四年後海內外表現的成果展出。該會館隸屬於日治時期「高雄愛國婦人會」，是一棟位在湊町鄰近壽山腳下的新式洋樓，不僅是當地的重要地標之一，且這個地區是高雄建港以後的新興市區，國際商貿發

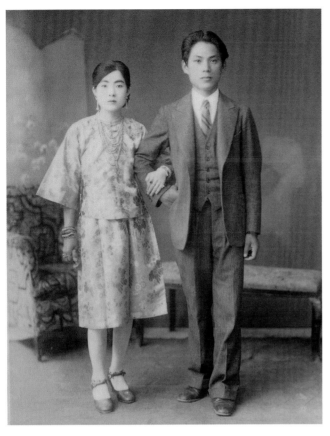

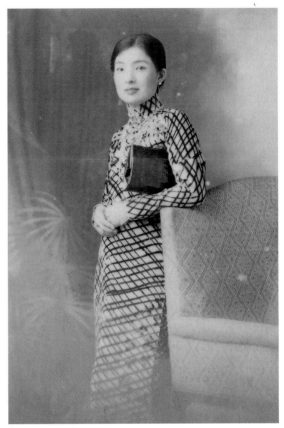

[左圖]
張啓華與林瓊霞結婚照

[右圖]
高雄地方名媛林瓊霞的優雅
身影

會，其後才又轉為獨立美協的創會成員。

沉寂後重拾畫筆

　　1932年，在日本表現傑出的張啓華衣錦還鄉，學成返臺，同年並在「高雄婦人會館」（今紅十字會育幼中心）舉行生平的第一次個展，做為留學四年後海內外表現的成果展出。該會館隸屬於日治時期「高雄愛國婦人會」，是一棟位在湊町鄰近壽山腳下的新式洋樓，不僅是當地的重要地標之一，且這個地區是高雄建港以後的新興市區，國際商貿發達、都會人口聚集。擁有首位學成返臺美術家盛名的張啓華在此舉辦個展，自然帶來了地方上的轟動。有「打狗拓荒者」之稱的知名仕紳林

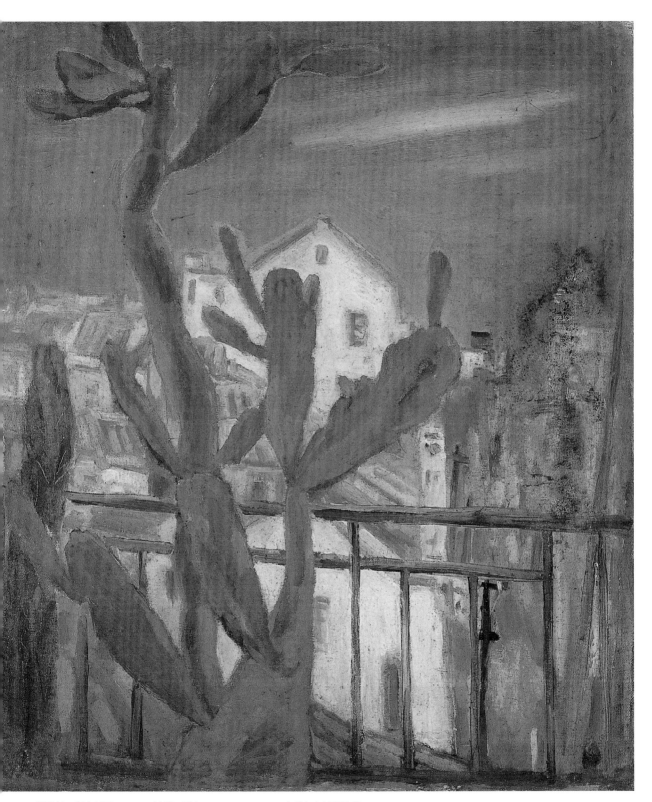

張啓華　畫室前景　1971　油彩、畫布　51.5×44.5cm　高雄市立美術館藏

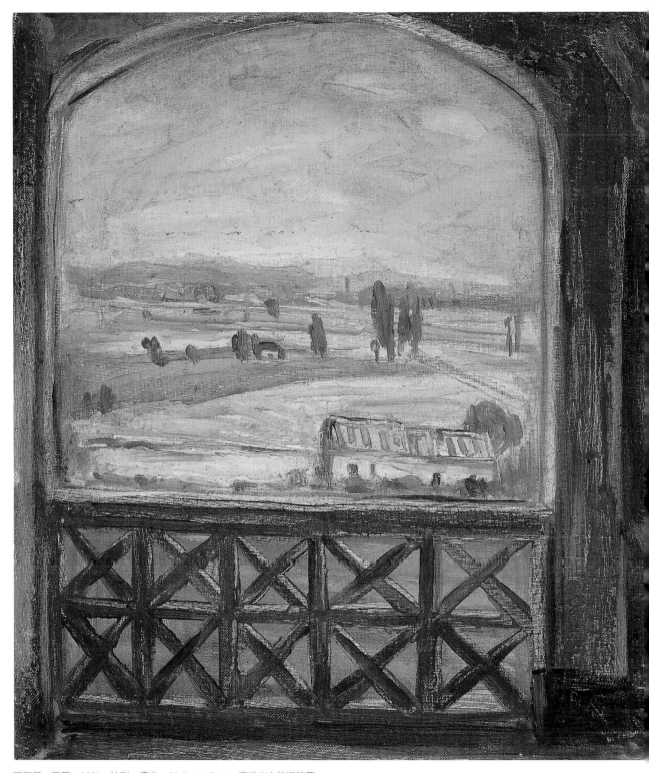

張啓華　風景　1971　油彩、畫布　51.5×44.5cm　高雄市立美術館藏

[右頁上圖] 張啓華　風景　1959　油彩、木板　21×26cm　高雄市立美術館藏
[右頁下圖] 張啓華　風景　1958　油彩、木板　21×26cm　高雄市立美術館藏

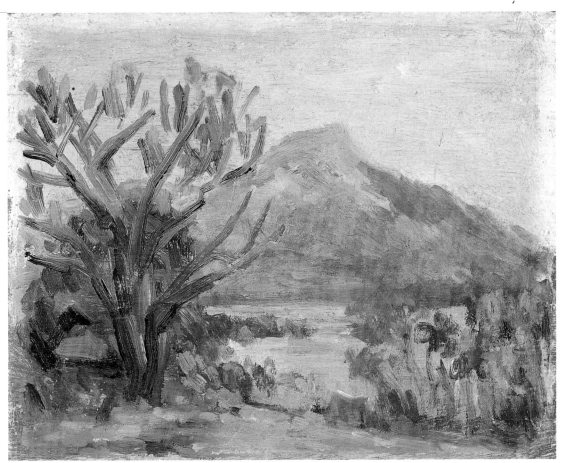

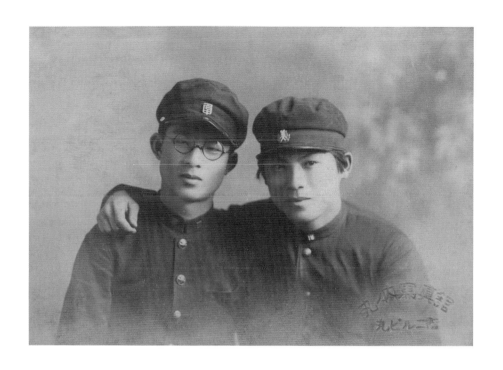

1930年代，林瓊瑤（左）與留日期間的張啓華合影。

臺灣光復後隔年，即1946年，林迦的長子林瓊瑤，獲選為興業信用組合組合長（等同董事長），張啓華則出任該機構的理事乙職；隔年其改制為「保證責任高雄市第三信用合作社」，林瓊瑤獲選為首任的理事主席，張啓華則繼續留任理事職位，前後任職二十七年之久。

論及林瓊瑤和張啓華的關係，在兩人還沒有結成姻親之前，就已經是舊識了，林瓊瑤要比張啓華小約四歲，小學畢業之後便到日本求學，先後畢業於名古屋中學和早稻田大學，張啓華在日本留學期間，還曾經到早稻田大學拜訪過林瓊瑤，只是沒想到日後會成為姊夫與妻舅的關係。

興業信用組合（高雄三信）位於鹽埕埔的總部

張啓華除了在興業信用組合和高雄三信服務之外，也跨足經營其他的事業，例如在經

林迦

　　林迦（1888-1972），字西迦，地方上尊稱他為「西迦伯」，身材魁梧、童顏鶴髮，並以八字鬍子著稱。其為人豪爽、性喜廣結善緣而交遊廣闊，在地方上享有威望，其家族世代以曬鹽、魚塭為業。林迦小時候和兄長一起留有小辮子，從鹽埕庄徒步到渡船場，再搭渡船到旗后讀書。曾以拯救吳如深老師之舉著稱，可見其膽識過人。長大之後因開發西子灣、鹽埕埔等地而發跡，故有「打狗拓荒者」之稱，是高雄早期有名的大地主與投資者。其後轉投資金融服務業「有限責任興業信用組合」（今高雄市第三信用合作社）。

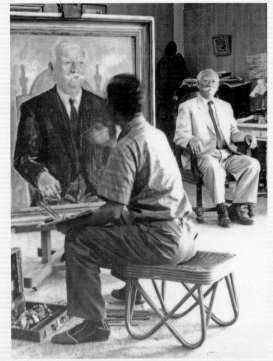

[上圖]

1960年代，劉啟祥為坐於畫架前的林迦畫肖像畫。

[下圖]

日治時代後期林迦全家福照。前排林迦、林張燕夫婦，以及林瓊霞（後排右1）和林瓊瑤（左1）。

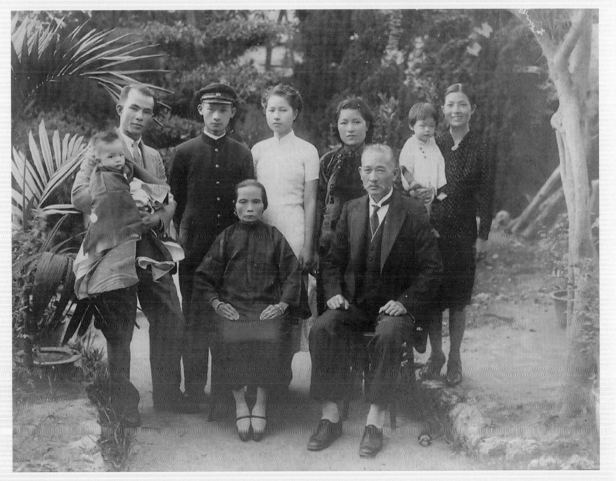

57

張啓華　風景
1952　油彩、木板
21×26cm
高雄市立美術館藏

張啓華　風景
1960　油彩、木板
21×26cm
高雄市立美術館藏

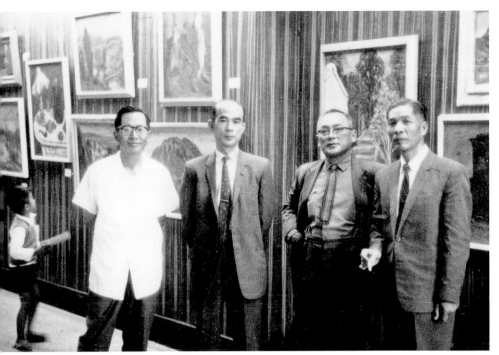

1963年林瓊瑤（左2）參觀張啟華（右2）第二次個展，並與劉啟祥（右1）合影。

[下圖]

張啟華　靜物　約1940-50
油彩、畫布　46×53cm
私人收藏

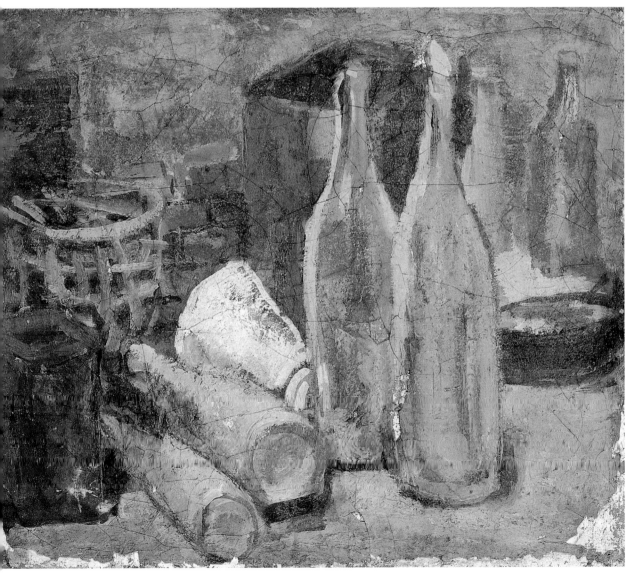

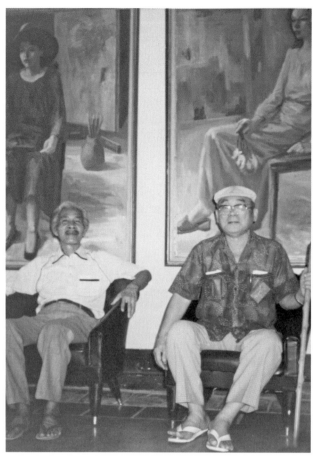

1970年代下半,張啓華(右)晚年退休後,來到小坪頂拜訪劉啓祥。

壽星戲院舊址(1971年改建新大樓迄今)

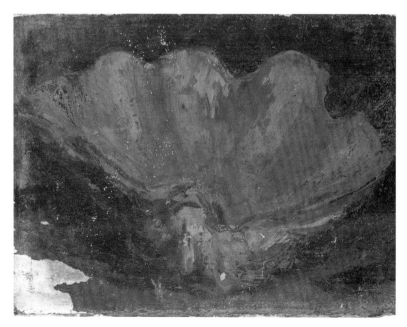

張啓華 貝殼 1974 油彩、木板 23.5×32.5cm 高雄市立美術館藏

而進入該機構任職。

臺灣光復後隔年,即1946年,林迦的長子林瓊瑤,獲選為興業信用組合組合長(等同董事長),張啓華則出任該機構的理事乙職;隔年其改制為「保證責任高雄市第三信用合作社」,林瓊瑤獲選為首任的理事主席,張啓華則繼續留任理事職位,前後任職二十七年之久。

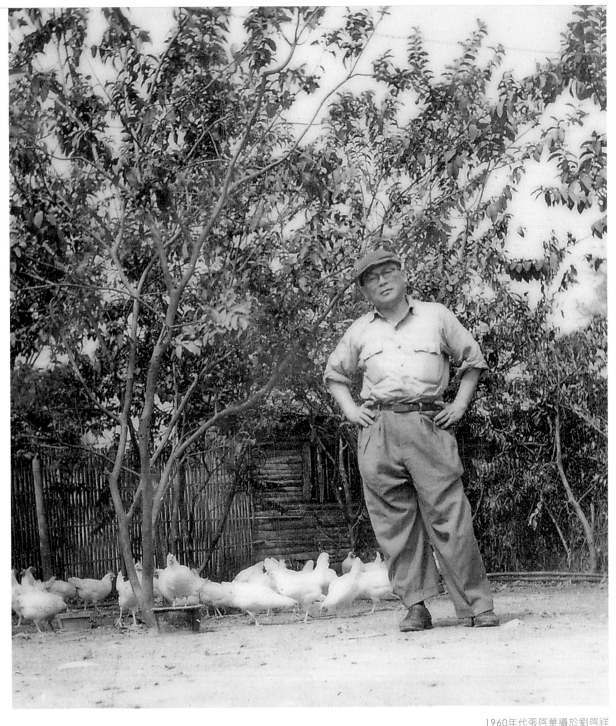

1960年代張啓華攝於劉啓祥
件居的小坪頂

年，翻建成如今所見的大樓，业隸屬於黨營事業的中影公司；1995年後
因電影事業蕭條而歇業。

結束娛樂事業之後，張啓華仍然不斷有新的事業在發展，還因1958
年高雄三信創辦「私立三信高級商業職業學校」，擔任創校董事會的
董事後而成為教育家。1980年高齡七十一歲的張啓華，還投入資金創

劉啓祥小坪頂住屋

[右頁上二圖]
1970年代下半，張啓華（右）
晚年退休後，來到小坪頂拜訪劉
啓祥。

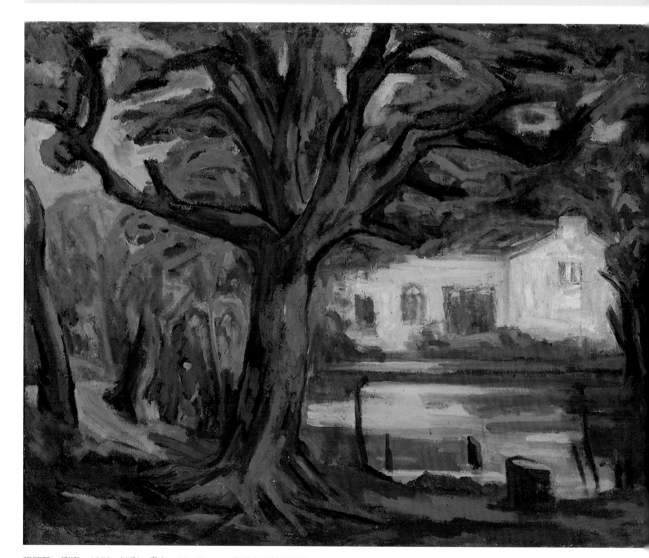

張啓華　劉家　1970　油彩、畫布　73×91cm　高雄市立美術館藏

・此作的主題與背景，即是以劉啓祥的小坪頂住居為主。

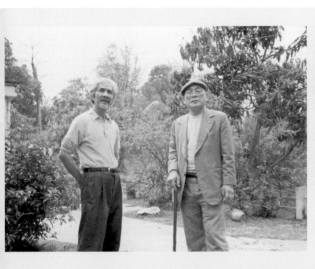

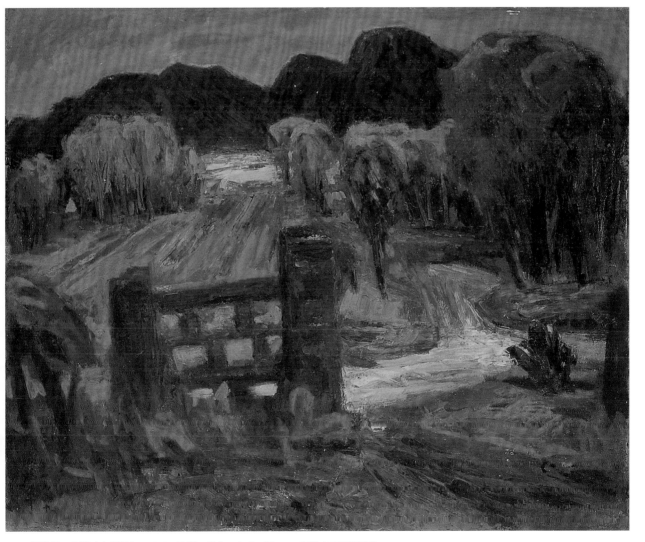

張啓華　山間（小坪頂）　1959　油彩、畫布　64.5×80cm　高雄市立美術館藏

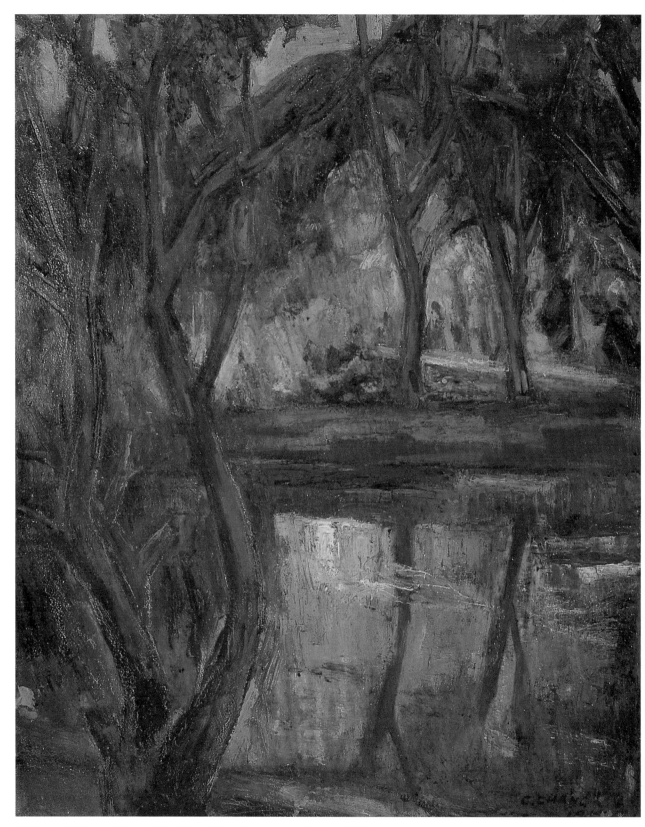

張啓華　池畔風景（小坪頂）　1959　油彩、畫布　79×64cm　高雄市立美術館藏

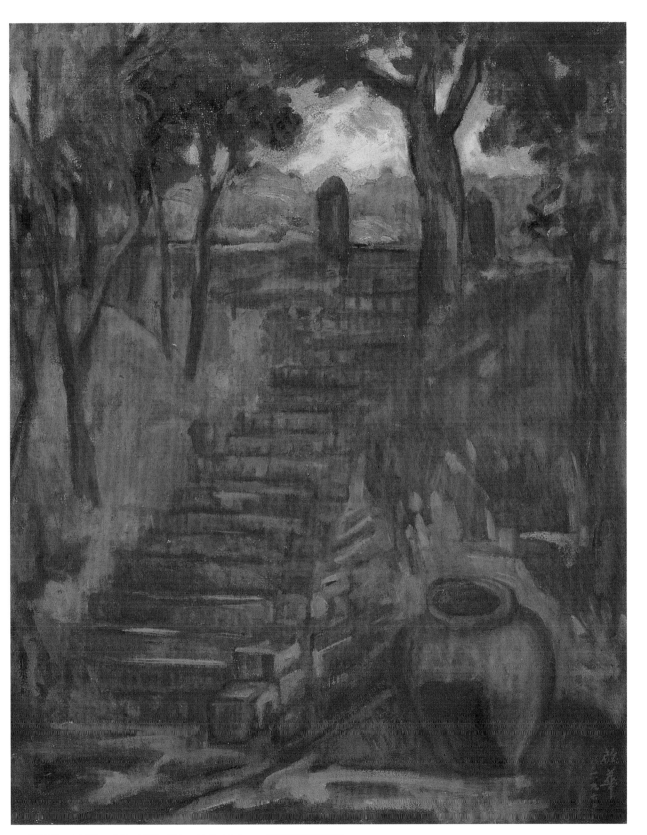

張啓華　小坪頂　1960　油彩、畫布　90.8×72.5cm　高雄市立美術館藏

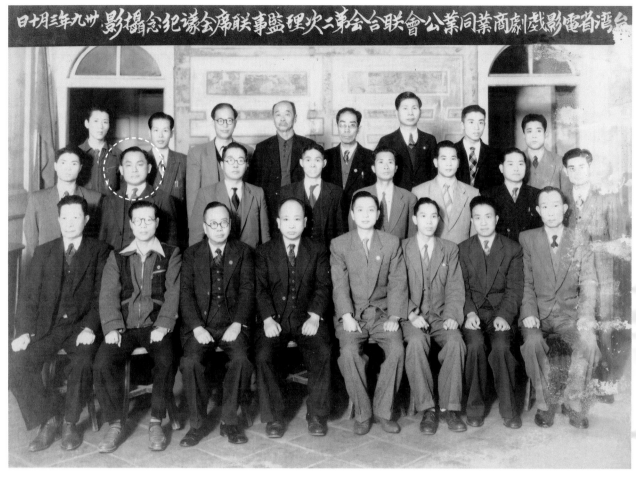

台灣省電影戲劇商業同業公會 台聯會第二次理監事聯席會議紀念攝影 卅九年三月十日

1950年，張啓華（中排左2）
出席臺灣省電影戲劇商業同業
公會第二次理監事聯席會議的
大合照。

[右頁上圖]
張啓華晚年投資經營的京王大
飯店建築外觀

[右頁下圖]
張啓華於瀨南街自宅作畫情景

辦「京王大飯店」，該年10月試辦營運，一個月後正式開幕，並把經營權交給三子張柏壽管理。

　　從張啓華的創作年表中，可知1932年在湊町婦人會館辦完個展之後，他就暫時沒有更新的創作出現；即使隔年1月入選第三屆「獨立展」，但推測其入選作品應該是1932年或更早以前的舊作品；同年10月更直接將曾經獲獎的1931年舊作〈旗后福聚樓〉改名為〈海岸通り〉（岸邊馬路）後，參展並入選第七屆臺展。一直到1950年以後才看到他新的作品。根據目前資料，至少有把握可以明確指出，張啓華1933年到1950年代的作品幾乎少見，因為這一段大約十七年的時間，正是張啓華忙於事業的時期，家族的成員更相繼在這個時候誕生，所以讓他無

暇拾起畫筆創作。

　　不過無暇拾筆作畫，並不等同於放棄作畫，尤其張啓華年輕時還曾經不顧一切，執意要去日本就讀美術學校，且留學期間就已經展現出極高的創作能量，所以這段事業繁忙的期間，只是暫時壓抑了其創作能量。而那股騷動不安的創作動能壓抑得愈久，反彈的作用力反而愈大，只是在等待一個新的機緣，來為他掀開這座動能已滿的壓力鍋蓋。

　　1946年，劉啓祥舉家從日本返臺，並定居於臺南縣柳營鄉的故居；二年後又從臺南遷居到高雄市三民區。劉啓祥到高雄所心繫的人，當然是日本留學期間的好友張啓華。在偶然之間，劉啓祥來到「壽星戲院」，看到一個人穿著背心內衣蹲在戲院旁塗鴉，劉啓祥靜靜地看著對方畫畫，直到張啓華猛然回頭一望，才發現站在背後的人，竟是多年不見的劉啓祥。這次的「雙啓」重逢，不只是故友情誼的敘舊而已，接下來張啓華不僅在劉啓祥的鼓勵下重拾畫筆，兩人更合作展開日後南臺灣的美術運動。

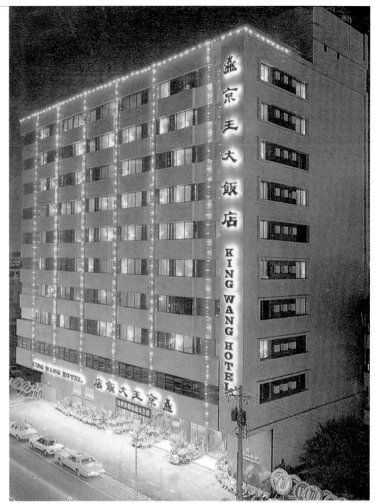

IV ● 淬鍊——
再出發的創藝人生

重拾畫筆之後的張啓華，與遷到高雄來定居的劉啓祥，共同號召地方上的美術同好，成立臺灣光復以來高雄第一個美術團體「高雄美術研究會」，其後更結合臺南、嘉義等地的畫會一起組織「臺灣南部美術展覽會」，每年舉行「南部展」，為地方培育出許多優秀的美術人才。同時從1950年代起，張啓華又開始進入個人生涯中另一段創作的燦爛時期。

[下圖]
1956年張啓華從旗山公園，遠眺旗尾山寫生。對於描繪山景情有獨鍾的張啓華，用其最大的行動力遍覽寫生高雄地區的名山，也為日後「壽山」的系列主題奠下基礎。
[右頁圖]
張啓華　室內（局部）　1964　油彩、畫布　79×98.5cm　高雄市立美術館藏

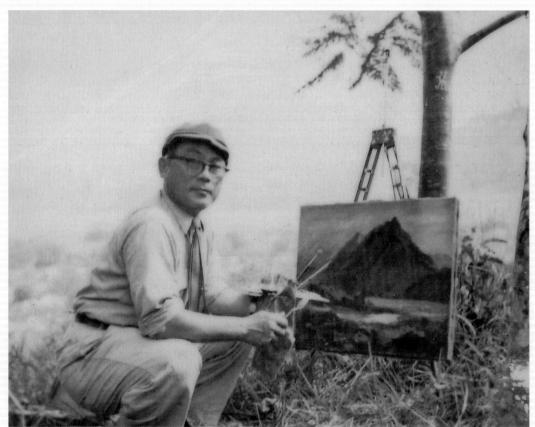

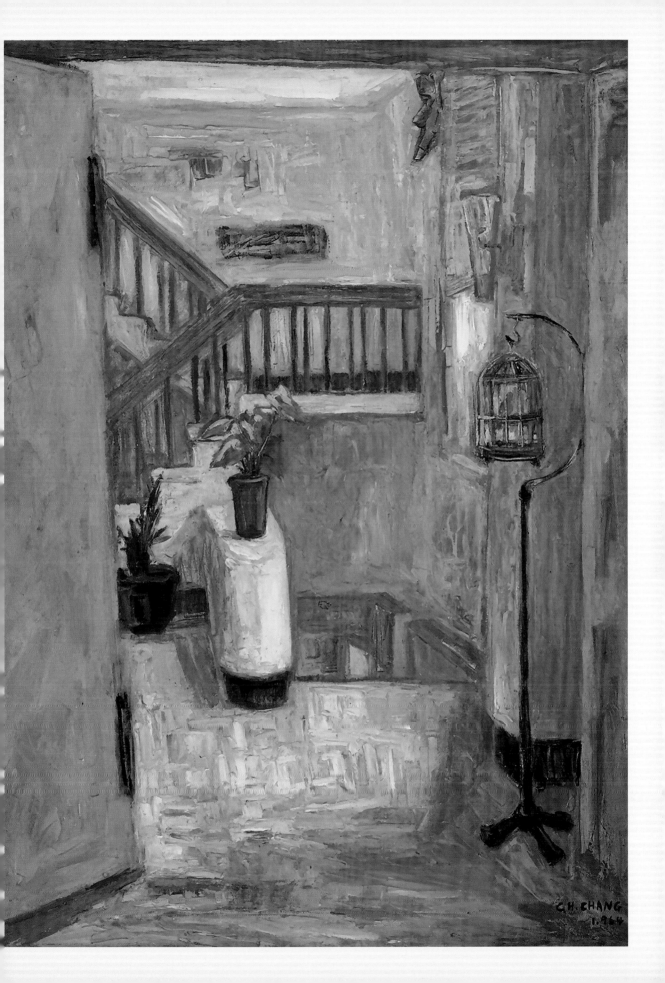

▋南臺灣美術的奠基者

　　張啓華開始動筆努力作畫的同時，也扮演起地方美術推動者的角色。由於時空環境的變異，高雄地區的畫壇陸續增加新血，只是欠缺一個組織性的團體整合，如今劉啓祥也搬遷到高雄來定居，回想到過去在日本留學期間所參與的畫會活動，因而兩人開始籌劃為高雄地區組織畫會。

　　1952年，由張啓華與劉啓祥擔任號召者，結合地方上的美術同好如劉清榮、鄭獲義、劉欽麟、林有涔、施亮、陳雪山、李春祥、林天瑞、宋世雄和詹浮雲等人，創立了臺灣光復以來高雄第一個美術團體「高雄美術研究會」（簡稱「高美會」），並推選劉啓祥擔任畫會的主持人。就高美會成立的年代而言，甚至要比臺北市現代美術團體「五月畫

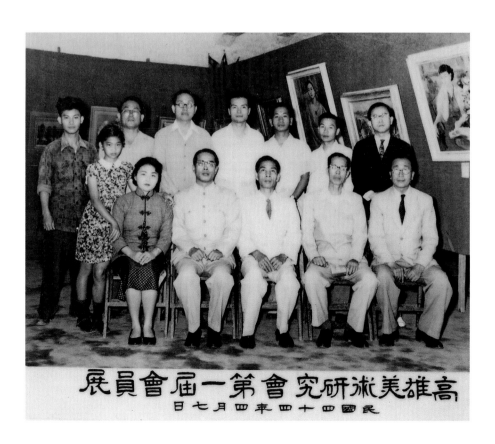

1952年高雄美術研究會第一屆會員展合影。前排左起：謝市長夫人（含後方市長千金）、市長謝掙強、劉啓祥和劉清榮（右1），後排左起林天瑞、張啓華、鄭獲義、宋世雄、陳益霖、劉欽麟等。

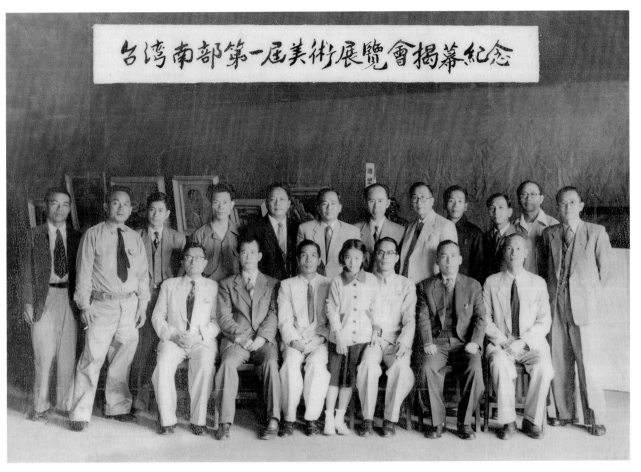

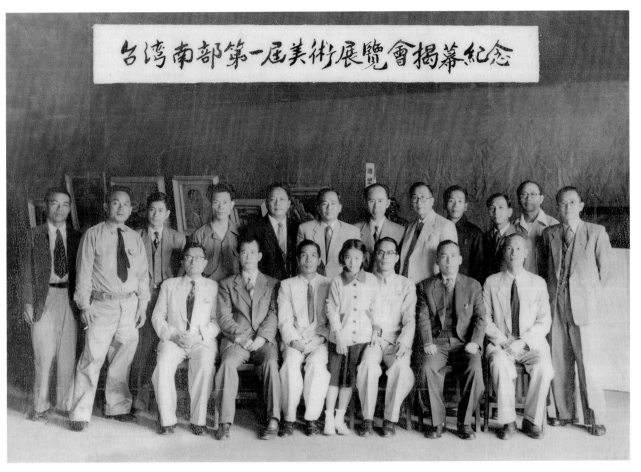

台湾南部第一屆美術展覽會揭幕紀念

1953年第一屆南部展展出者合影。前排左起：王天賞、市府秘書陳漢平、劉啓祥、市長千金、市長謝掙強、王家驥和林守盤；後排左起：李春祥、張啓華、蒲添生、陳夏雨、楊三郎、郭雪湖、林玉山、劉清榮、陳雪山、王水河、鄭獲義和劉欽麟。

會」（1957年5月）和「東方畫會」（1957年11月）更早，這在集會結社具有相當難度的戒嚴時期，尤屬難得。

高美會的成立宗旨，是為謀求高雄地區有一個正式的管道與窗口，藉以認識美術創作與美術發展的潮流，因此徵選全臺各地的名家作品參與展出。該會於1952年4月在華南銀行高雄分行舉行「高雄市第一屆美術展覽會」，隔年3月又舉行第二屆的「高美展」。運作到第二年時，受到南部各縣市的熱烈迴響，連帶影響了南部縣市各地民間畫會的成立，它們甚至在彼此目標一致下，有意結合為更大的聯盟組織。於是1953年8月由「高雄美術研究會」結合「臺南美術研究會」，以及嘉義縣市「春萌會」和「春辰會」等美術團體，發起成立了「臺灣南部美術協會」（簡稱「南部美協」），主要發起人以劉啓祥、顏水龍、郭柏川、

[左圖]
1961年，第六屆南部展於高雄市第三信用合作社舉行。

[右圖]
1965年，第十屆南部展於臺灣新聞報畫廊舉行。

張啓華、劉清榮、曾添福、謝國鏞等人為主，並訂定由高雄、臺南和嘉義等三地每年輪流舉辦「臺灣南部美術展覽會」（簡稱「南部展」）。同年10月旋即於華南銀行高雄分行舉行首屆「南部展」。

「南部展」自從推出之後，便成為南部縣市跨域面積最廣、美術團體的組織規模最大，也是民間組織例行性年度展覽會中歷史較為悠久的展覽之一。雖然名為「南部展」，但是徵集的名家作品方面，卻是超越地域的限制，當年首屆南部展的展出者，不論是西畫或是國畫的作品，幾乎涵蓋了當時省展的審查委員名單，或是已經獲得永久免審查的得主。

能夠號召實力如此堅強的眾多畫家們前來參展，當然要歸功於張啓華與劉啓祥兩人的努力與投入。「南部展」的成功，對有意參展的年輕畫家來說，是一種期待與嚮往，只是參與的人數一多，問題也就緊跟著

1968年，第十二屆南部
展場地為高雄市議會。

劉啓祥（左1）、劉清榮
（左2）與張啓華（右1）
於1968年第十二屆南部
展上合影。

而來，在經費有限、展出空間不足的狀況下，究竟是要以開放性的公開
徵選作品，還是由會員自行提供作品展出，衍生出多方不同的意見，於
是發生了1958年停辦第六屆「南部展」、1961年恢復辦理後臺南與嘉義
的組織卻退出協會等憾事。

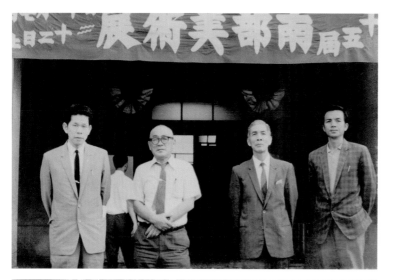

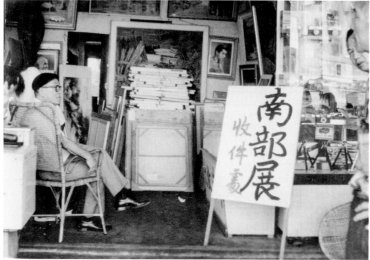

直到1970年第十四屆南部美協改組，並確定採取公開募集的制度，同時另行設置評議委員來掌控品質之後，事情才有了改觀。從這一年起張啓華擔任「南部展」的評議委員，有了評議制度的設立，就可以發揮獎勵的公平性，於是從新的一屆，「南部展」開始頒授獎項，從1970年到1978年之間曾經頒贈過的獎勵，計有「南部獎」、「市長獎」、「議長獎」、「教育會獎」、「青山獅子會獎」、「中山獅子會獎」、「高雄扶輪社獎」、「東區扶輪社獎」、「南山獎」、「國泰獎」、「學友獎」和「佳作獎」等，其獎勵的來源則是由地方政府或民間公益組織所提供。事實上，今天所知的重要美術家、在職的或是離退休的大專美術院校美術教師，有許多人就曾經接受過「南部展」的獎勵，其貢獻不可謂不大。

[上圖]
張啓華（左2）與劉啓祥（左3）與來賓在1971年第十五屆南部展入口合影
[中圖]
張啓華（左）攝於1972年第二十周年南部展收件處
[下圖]
張啓華於第二十周年南部展上擔任評審工作

自我奠基，自我紓解（1950-1960）

　　回到張啓華個人的創作來看。一度停筆十多年的傑出畫家，要如何快速找回當年的感覺與功力？從張啓華積極參與各項畫展的過程中，不僅可以看出他的進取和努力，也可從那十年的作品中，體會出他一直在摸索與探尋的方向，既要追溯1930年代「槐樹社展」、「獨立展」和「臺展」時的繪畫感，又要探索如何自我超越，最終找到屬於自己定位的努力。

1950年代的張啓華

75

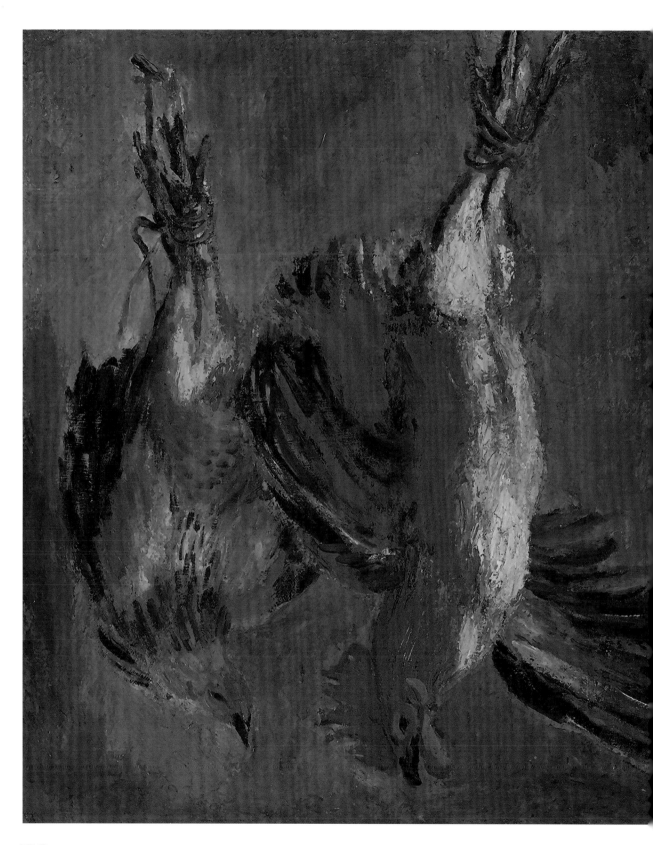

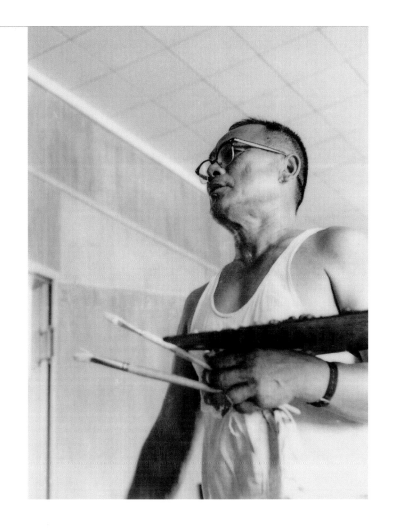

首先來看1954年張啓華所創作的〈雞〉，這件作品在當年入選第九屆省展，從畫面中一對倒垂的公雞和母雞來看，彷彿是以最後餘力做垂死前的掙扎，張啓華以最直接的敘述方式，將被吊掛起來雞隻的求生意志表現出來，也因為形式簡潔、色彩單純、筆觸洗鍊，故畫面主題的戲劇張力更是凸出。張啓華以動物為主的靜物題材，往往不離廚房裡的食材，根據蔡明哲教授提到這些將要變成食材的動物，其下場不可能留有「活口」。或許在作畫的時候，畫家心中燃起了對生命的惻隱之心。

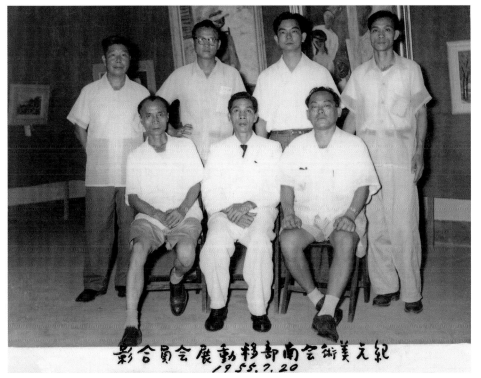

[上圖]
1950年代張啓華作畫一景

[下圖]
1955年，第二屆紀元美展南部移動展會員合影。前排左起：陳德旺、劉啓祥、張啓華，後排左起：洪瑞麟、許武勇、金潤作、廖德政。

[左頁圖]
張啓華　雞　1954
油彩、畫布　71.5×59.5cm
高雄市立美術館藏
第九屆省展入選

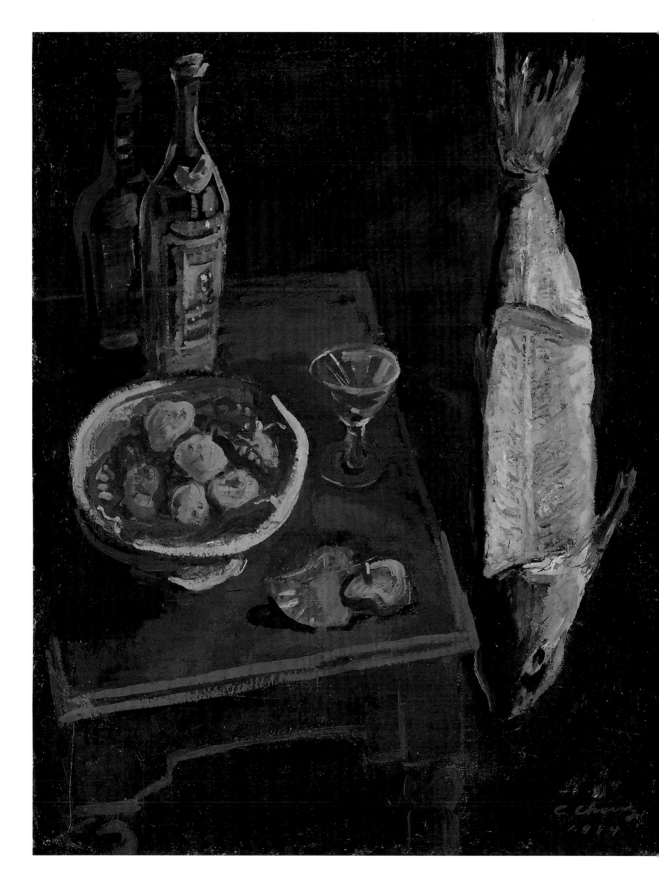

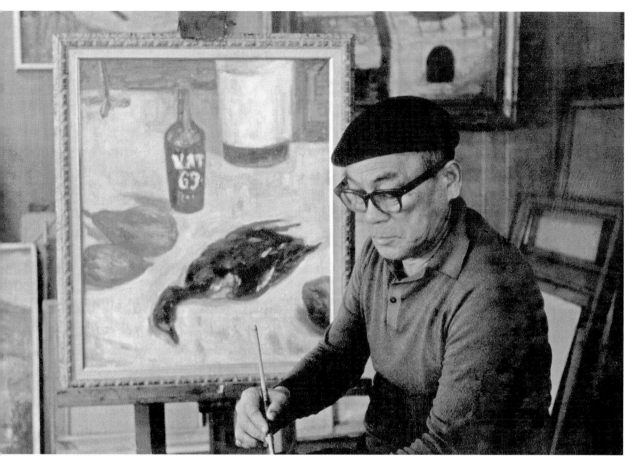

　　〈鹹魚〉入選同一年的第九屆省展、並榮獲特選主席獎第一名。在昏暗的背景中，靜物主題反而更為明亮，整個視角是由上往下俯視，畫面重心就放在桌臺上的洋酒、高腳杯及盤中的佳餚上。映入眼簾最為明顯的，是一隻垂直吊掛的鹹魚，而且腹部有一半的魚肉已被整齊切除。這個時期，張啓華的用色仍然著重在低彩度和低明度的主調，透過深邃情境的畫面營造，彷彿傳達了為思索創作而顯露的沉鬱心情。

　　自從入選第九屆省展並獲特選主席獎第一名的鼓勵之後，張啓華更積極努力地作畫，每年都有代表作入選省展及獲獎。例如1955年以〈百合〉（P. 81）入選第十屆省展，〈廚房〉（P. 82）更獲得同屆省展的教育會獎；1956年〈旗山風景〉入選第十一屆省展，並以〈貝殼（靜物）〉（P. 83）作品榮獲該屆省展特選主席獎第一名；1957年的〈裸林（小坪頂）〉（P. 85）又獲得第十二屆省展特選主席獎第一名。這幾年下來，

1967年張啓華（前排右2）與十人畫會合影。1966年劉啓祥號召南部展會員張啓華、施亮、林天瑞、詹浮雲、王五謝、詹益秀、張金發、陳瑞福和劉耿一等人組成十人畫會，每年固定展出50號以上的大作品。

1970年第三十三屆臺陽美展展出者合影。前排左起：顏水龍、李梅樹、陳進、林有福、廖繼春（右2）和劉啓祥（右1）；後排左起：張啓華、唐士、謝峰生、黃顯東、鄭世璠、呂基正、詹浮雲、黃靈芝和張金發。

[右頁圖]
張啓華　百合　1955
油彩、畫布　80.5×65.3cm
國立臺灣美術館藏
第十屆省展入選

張啓華已經是省展的常勝軍，所以1958年的作品〈文廟朱壁〉（P. 88），更獲得第十三屆省展的免審查殊榮。在這十年的階段裡，張啓華除了參與省展有所斬獲之外，更擴大參展的範圍，例如他除了參加自己推動的「南部展」之外，從1955年也加入「臺陽美術展覽會」（簡稱「臺陽美展」），並一路參加「臺陽美展」至晚年。

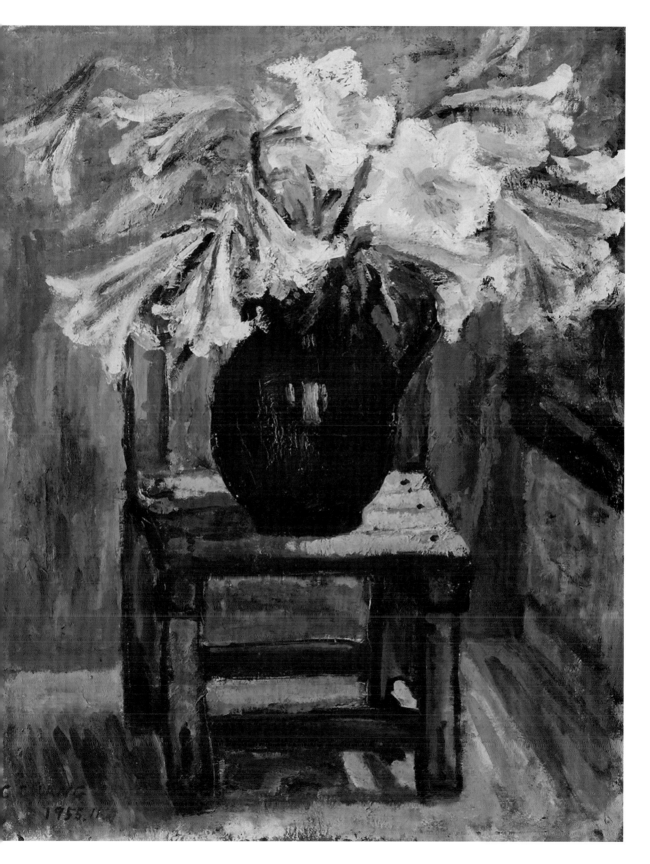

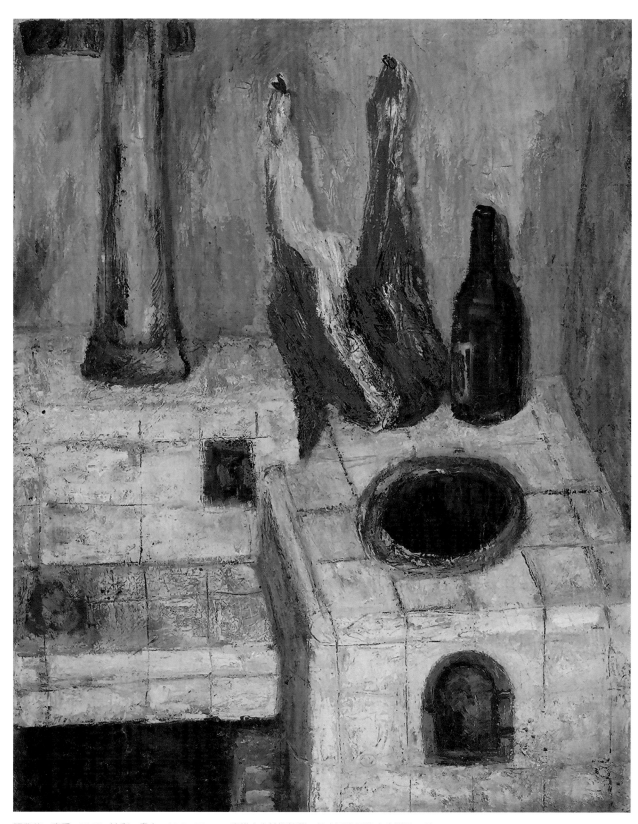

張啓華　廚房　1955　油彩、畫布　98.5×79cm　高雄市立美術館藏　第十屆省展教育會獎第一名

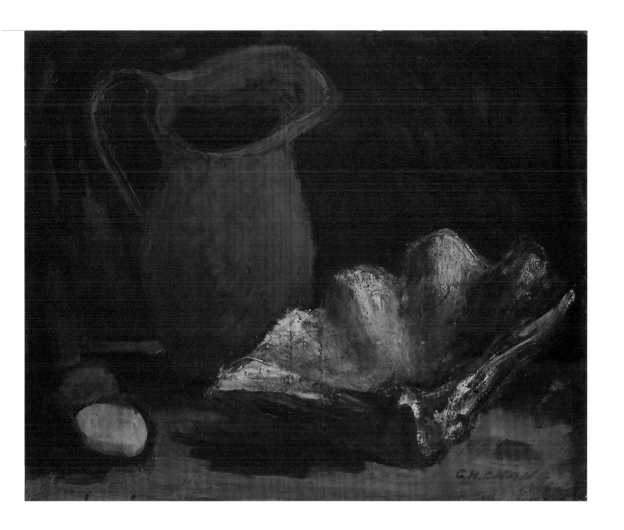

1955年完成的作品〈廚房〉，畫面所見是相當傳統古老的「灶腳」，只是在表面貼上了白色瓷磚。張啓華透過獨特的白、黃色調和筆觸運用，讓即使是燈光昏暗的廚房空間，也能顯現出瓷磚光滑的肌理。這幅作品可視為張啓華白色靜物系列的重要作品之一。整體畫面泛著黃褐色調，反而更能夠襯托出瓷磚的白。根據蕭瓊瑞教授的論文指出，張啓華這類有白色瓷磚的靜物畫作，在臺灣靜物畫的歷史中十分具有代表性。至於牆壁角落的火腿與酒瓶，讓這間廚房更增添了使用率與人氣，而非孤寂得有如廢墟。至於畫面中的廚房究竟在何處，按照美術家林天瑞的口述，就是在大公路畫室。

〈貝殼〉完成於1956年，在三角構圖中題材極為簡單，就只有右前方的白色扇形貝殼、中

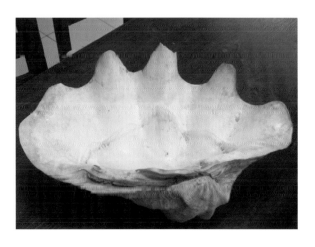

間背景的褐色水瓶，以及左下角的二顆類似檸檬的水果，形成暗色背景中，紅、黃、白三色鼎立。整幅畫作是以厚重而結實的筆觸，穩健而踏實地經營在畫布上，可以看出這時候的張啓華，以無比的毅力和耐心在揣摩畫筆的感覺，為荒廢了十七年的歲月重新奠基。或許是張啓華的用心被投射在畫布上，因而感動了當年省展的評審委員。

再來看1957年的〈裸林（小坪頂）〉，這是張啓華拜訪劉啓祥新居小坪頂時，描繪當地的望族黃家祖業之「檨仔林」（芒果樹）。畫面中是採逆光的形式，表現樹幹雄偉而茂密的林相。其實從這幅畫作的表現，對照同一時期的其他作品，可發現張啓華已經從自我奠基的狀態中紓解出來，邁向自信與自在的揮灑表現。畫中可以看見他用飛快而流暢的色塊，表現出老樹的蒼勁及枝幹的糾結，茂密的樹葉雖

[上圖]

張啓華攝於畫室

[下圖]

劉啓祥位於小坪頂之居所。從1950年代起，張啓華每逢假日，便攜帶小孩前往小坪頂拜訪劉啓祥，由於風景雅美，又有畫友可以切磋討論，於是以小坪頂劉家為題之系列作品，一直延續到晚年創作而未停歇。

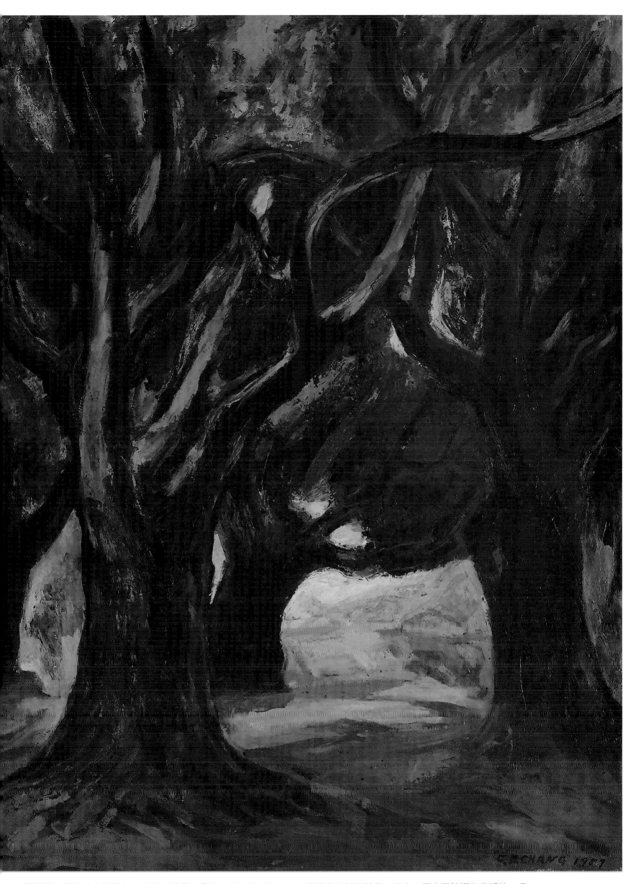

張啓華　裸林（小坪頂）　1957　油彩、畫布　115.5×89.5cm　高雄市立美術館藏　第十二屆省展特選主席獎第一名

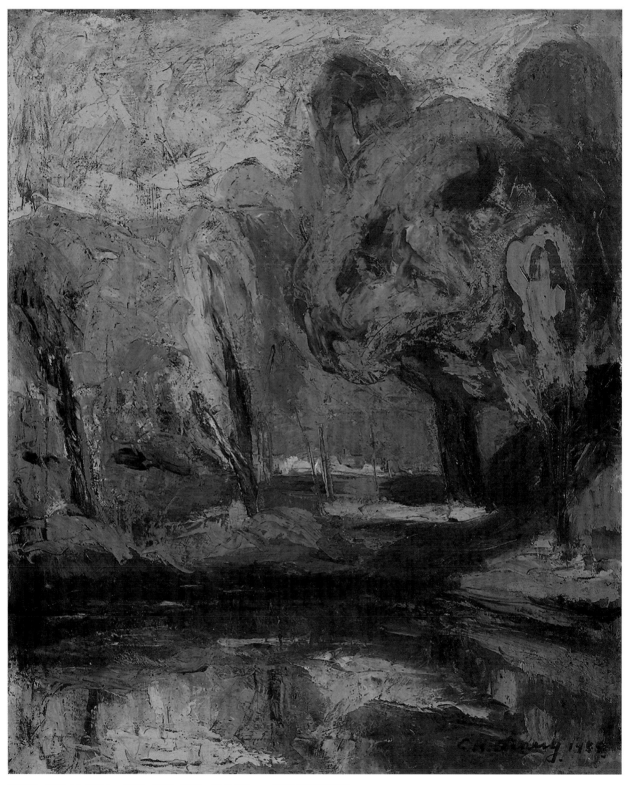

張啓華　池畔（小坪頂）　1955　油彩、畫布　48.5×59cm　高雄市立美術館藏

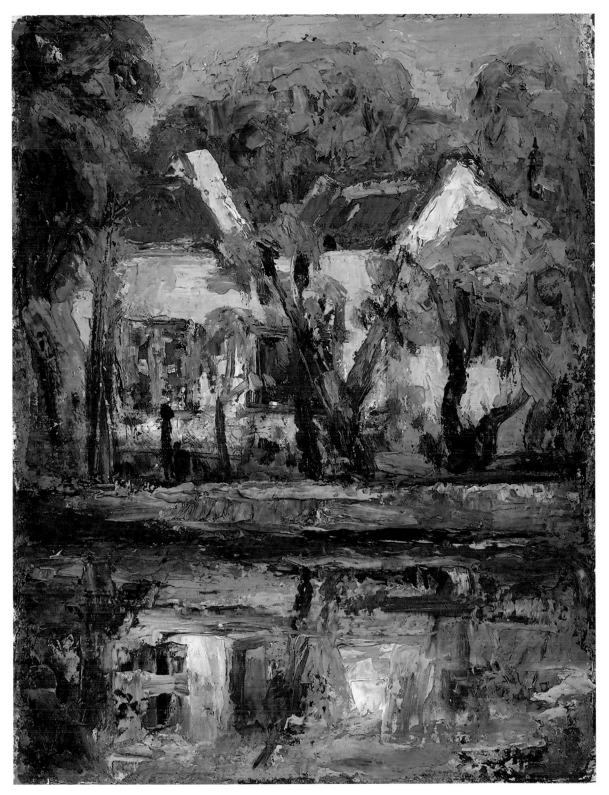

張啟華　劉家　1971　油彩、畫布　40×31cm　高雄市立美術館藏

‧從1950年代起位於小坪頂的劉啟祥居所，是張啟華假日休閒生活，以及創作靈感泉源的所在，因此常以「裸林」、「小坪頂」或「劉家」為題入畫，其創作年代還跨越到1970、1980年代，一直到晚年無法提筆作畫為止。

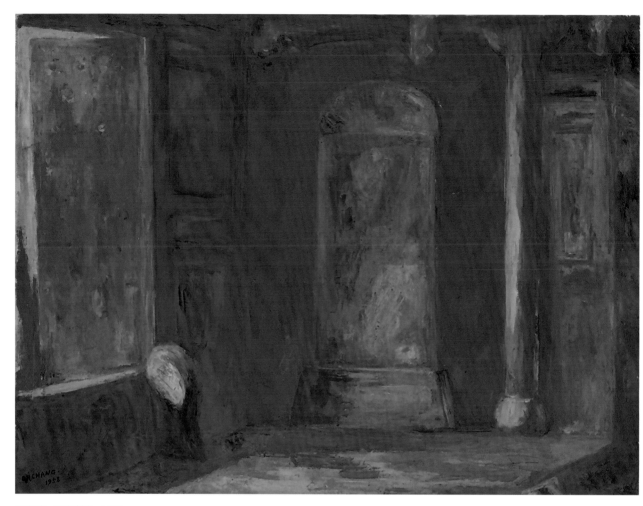

張啓華　文廟朱壁　1958
油彩、畫布　95.5×129cm
高雄市立美術館藏
第十三屆省展免審查殊榮

昏暗卻不沉鬱，最值得注意的是樹林後方的山景，反而成為引人注目
的亮點。

　　1958年以臺南孔廟為主題的〈文廟朱壁〉，是張啓華獲得紓解之後
的新題材表現，雖然接下來的十幾年間，他都在畫壽山或其他的主題，
可是到了1970年代以後，他又再度回到孔廟的題材上，而且有更新的創
作觀念注入，因此這件作品可做為張啓華孔廟「紅色」系列的重要參考
點。畫中僅見看似簡單的幾扇紅色大門，但須顧及到背光、逆光和偏
光的光色變化，因此各種能運用的紅色系色調，幾乎在這幅畫中被張
啓華處理得相當妥善。在思古幽情之中，可以看出他運用紅色時的明
確和精準。

量塊穩健，形神兼備（1961-1971）

　　經過長達十年的奠基與紓解之後，張啓華所展現的自信，促使畫作開始走向成熟、甚至更上一層樓的目標。這時候他的畫作風格有幾個特色：首先，眺望或遠望戶外的構圖場景更為擴大，而且兼具了近景、中景和遠景的三度空間性；第二、以色彩和肌理所組合的色塊，更具有如雕塑立體性的量塊性美感，而且色彩也比前期更為明亮而輕快，他利用這些量塊性的色彩與造形，堆疊成風景的山形或是都會街屋等；第三、其堆疊或組合的方式，趨向更為穩健的結構，讓畫面的場景在平穩之中，顯露畫家的理性和嚴謹。

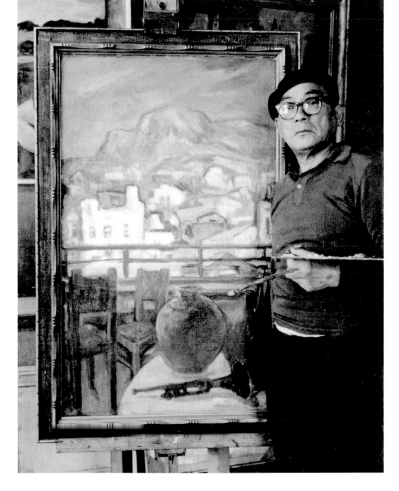

張啓華與作品〈眺望〉（1970）合影。「高雄風景」系列中所看到的壽山與都會街景，大多是張啓華從家中遠眺所完成。

　　1961年，張啓華開始了一系列的「高雄風景」創作，不論是從哪個角度來看高雄市，在背後都必然有一座壽山做為背景。在1961年的〈高雄風景〉中，張啓華營造了黃昏時刻所看到的繁密街屋，層層疊疊在壽山所庇佑的高雄市區裡，構圖的視點由上往遠處俯視、往前方眺望，途中那幾棟白色的建築物，形成了夕陽與都會的對話代表。同樣是以〈高雄風景〉為題、完成於1962年的作品，構圖的視點卻改成接近於水平的平視點，壽山因而被隱藏在建築的遠方，僅微露出山頭一角，也因為構圖採用平視的角度，畫面有將近一半的空間，可以用來表

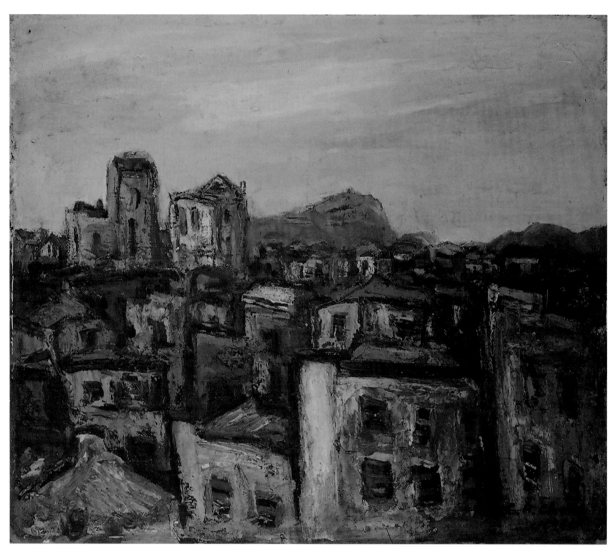

張啓華　高雄風景　1962
油彩、畫布　44.5×52cm
高雄市立美術館藏

現夕陽時分的高雄之美。至於代表建築的色彩量塊則彼此堆疊，反映擁擠不堪的現代都市現象；與祥和的天色相較起來，下方的都市顯得騷動不安。

這段期間，張啓華曾遊歷東海岸，留下兩張作於臺東知本的〈海邊風景（知本）〉，其整體畫面結構相當平靜而穩定，筆法樸實而流暢，色彩清晰而明亮，予人一種舒坦而愉快的感受。像這樣的風景作品，也是從這個時候才開始出現在張啓華的創作中。同年還有一幅〈窗前（小坪頂）〉，是在小坪頂劉啓祥的家中完成的靜物寫生作品。作品的主題是以劉家的「窗前」為背景，前景是以圓桌上的靜物為焦點，並以明亮

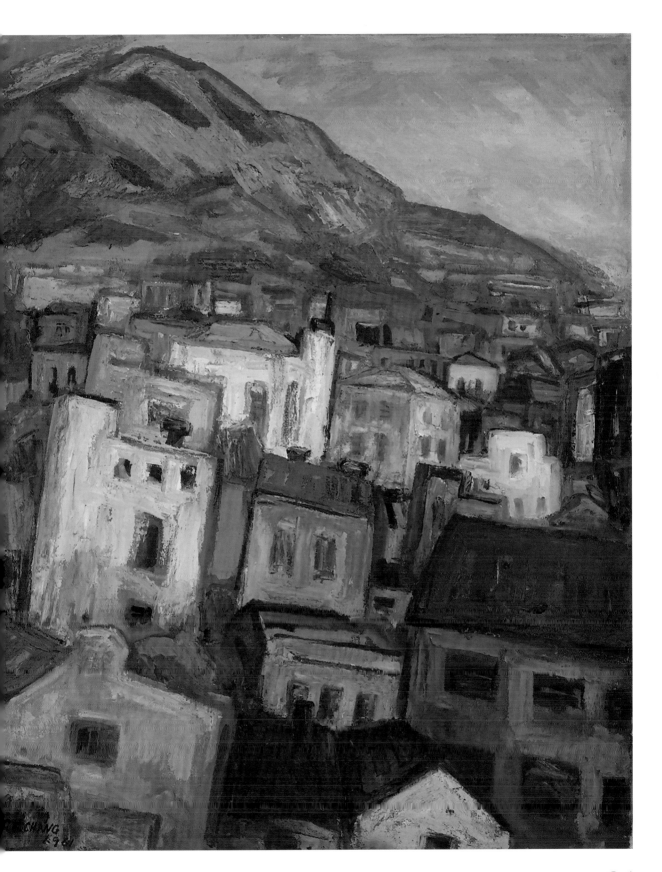

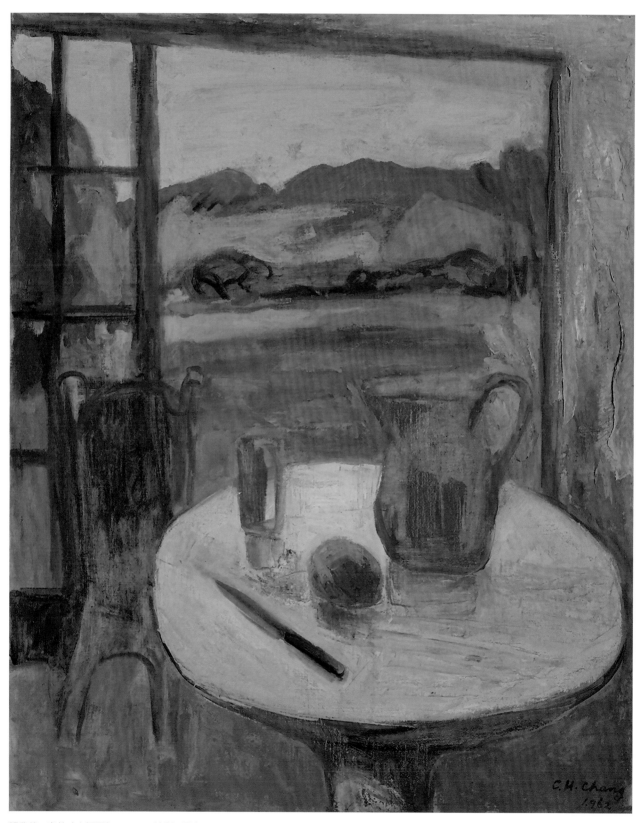

張啓華　窗前（小坪頂）　1962　油彩、畫布　89.5×71.5cm　高雄市立美術館藏

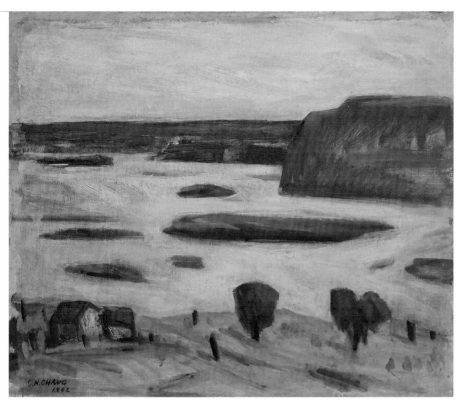

張啟華　海邊風景（知本）
1962　油彩、畫布
44×51.2cm
高雄市立美術館藏

［下圖］
張啟華　海邊風景（知本）
1971　油彩、畫布
59.5×71cm
高雄市立美術館藏

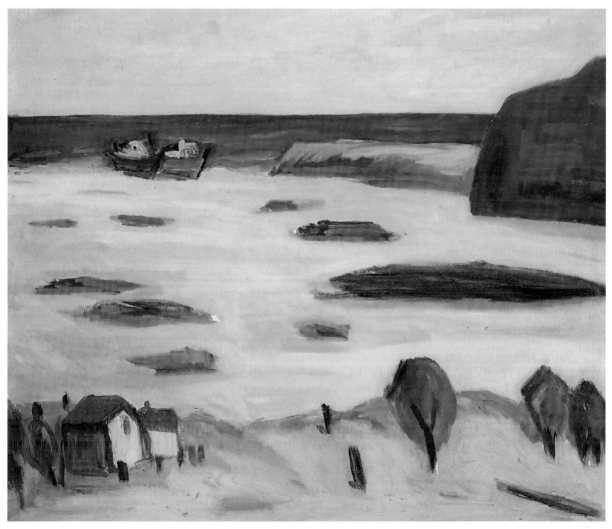

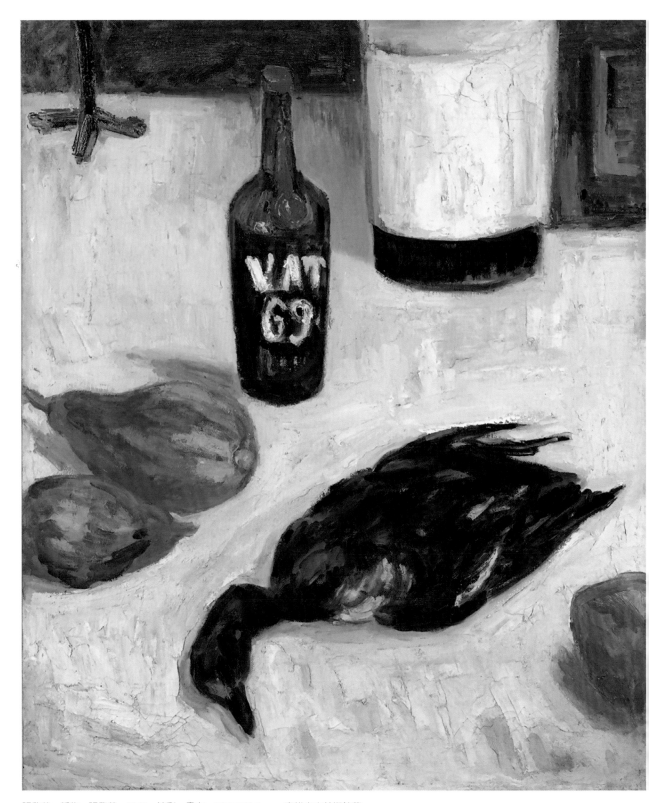

張啓華　靜物　張啓華　1967　油彩、畫布　72.5×60.5cm　高雄市立美術館藏

的白色掌握桌面的亮感，同時和窗外的天空相呼應。從室內諸物的擺置當中，可以看到張啟華在構圖上面的用心，整體上仍然是以穩定平衡、色彩和諧的基調為主，充分展露居家的和樂氣氛。

我們再看1961年的〈高雄風景〉（P. 126），這幅畫是張啟華從瀨南街的住家往壽山方向眺望所看到的高雄風景，整個天空充滿了落日餘暉的彩霞，並照映到街屋的白色牆壁上，尤其是畫面中央有如尖塔般的屋頂，彷彿是整個市區的最高點，也是畫面中明暗對比最強的地方，因而成為這幅畫作的重要焦點之一。透過這幅作品中穩定的色彩量塊組合，可以看出這個時期張啟華的創作特色。

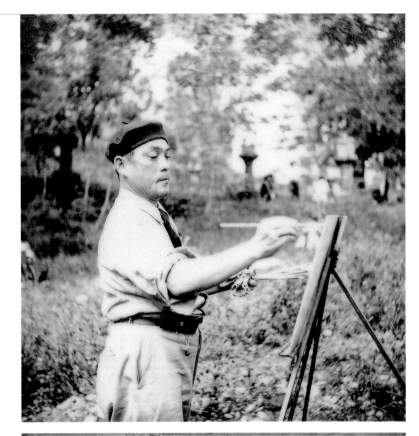

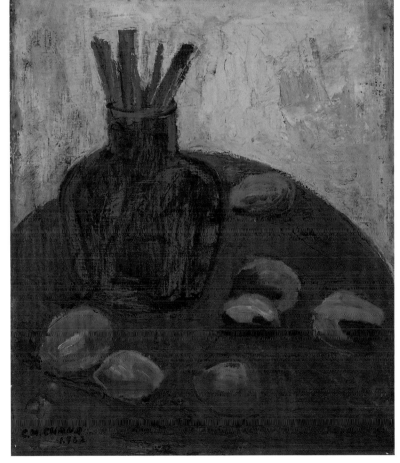

[上圖]
張啟華於戶外寫生時留影

[下圖]
張啟華　靜物　1962　油彩、畫布
51×43.5cm　高雄市立美術館藏

▌形色解構，自如揮灑（1972-1979）

晚年的張啓華與作品〈窗前〉
（1965）合影

1972年，張啓華因糖尿病引發右眼失明，經過手術切除之後，仍僅
剩左眼可以目視，加上他已屆六十三歲之齡，所以美術創作上受到相當
嚴重的阻礙。即便如此，他並未因此就停筆，反而從這一年起到1979年
為止，還爆發出更多的創作結晶，只不過在欠缺右眼和視力老化的因素
之下，只好將眼前的具象事物予以解構，不再拘泥於事物的外在表現，
也不過度苛求色彩與質感的呈現，而改以自由揮灑的方式來重新詮釋藝
術。因此，若不明瞭那些年張啓華所遭遇的身心病痛，會以為他的畫作
是在心胸豁達下顯現一種反璞歸真的灑脫感，而忽略了他遭遇到的現實
障礙，使他不得不在繪畫過程中放開一些；不過，也正因為懂得放下，
他的畫面顯現出了新的生命力。

　　首先來看張啓華1972年的〈仙人掌〉和〈海邊（貓鼻頭）〉（P. 100）、
〈船帆石（南灣）〉（P. 101）三件作品，即使部分可能是在手術之前就已
經動筆，問題是這時他的右眼已經因病變而失去視力，所以畫面上可以

[右頁圖]
張啓華　仙人掌　1972
油彩、畫布　97×130cm
高雄市立美術館藏

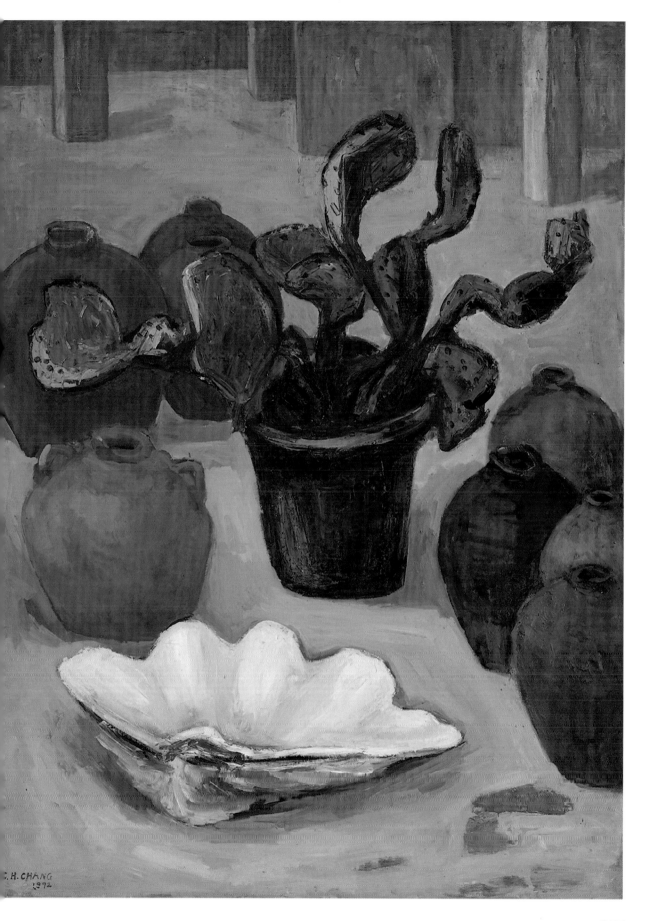

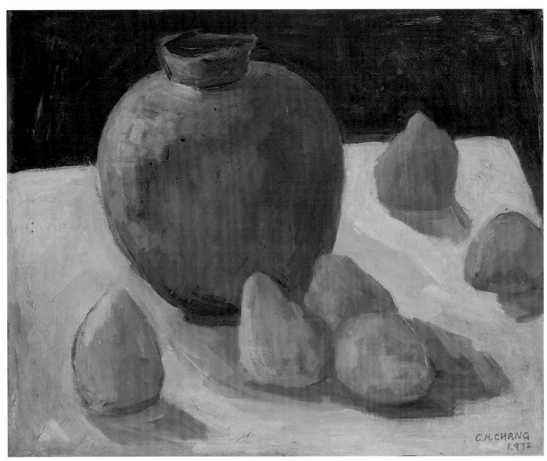

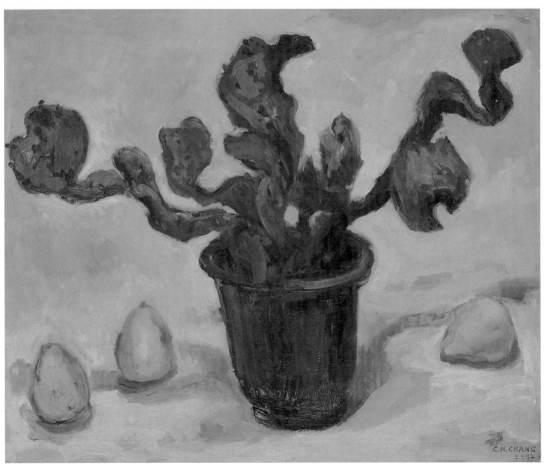

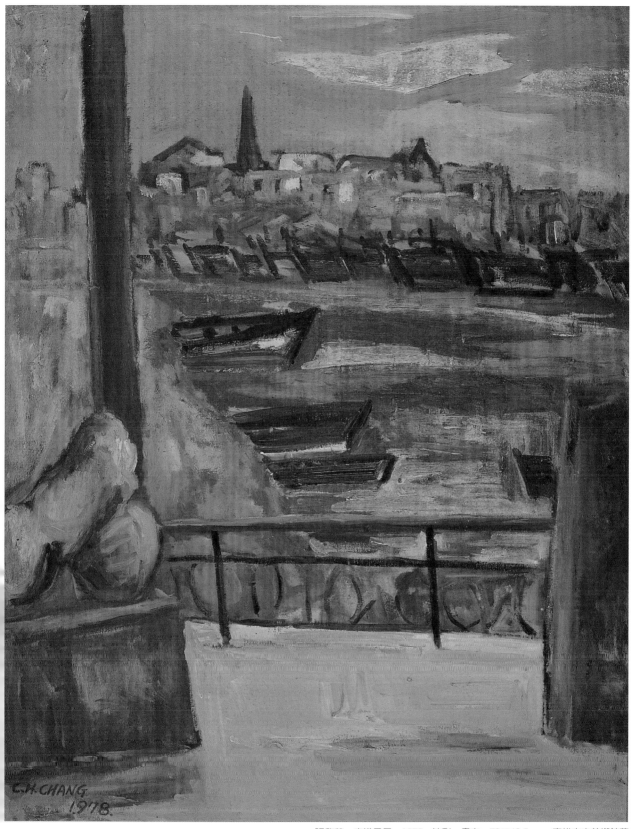

張啟華　東港風景　1978　油彩、畫布　79×63.5cm　高雄市立美術館藏

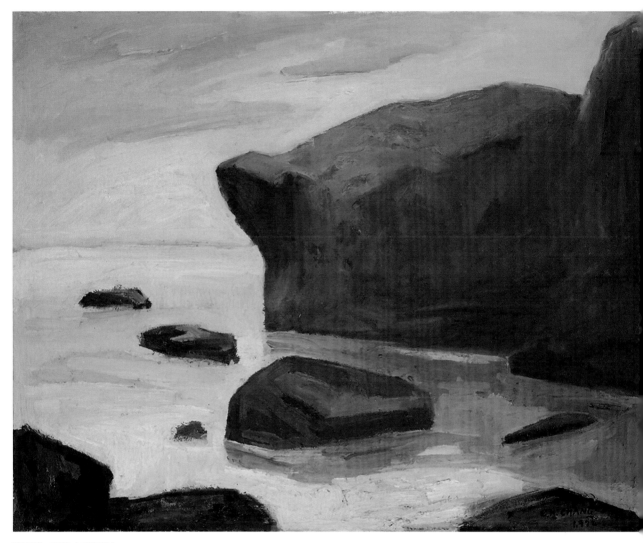

張啓華　海邊（貓鼻頭）
1972　油彩、畫布
71×90cm
高雄市立美術館藏

看到他的用筆態度，比較是用「以色寫形」的方式來揮灑，以取代前幾年對色彩暈塊與結構穩健的要求。在〈仙人掌〉中，他以對角的斜線做主軸來營造空間的深度與動感，正中央則是一盆仙人掌的盆栽，這是首度出現在張啓華畫作中的題材，再搭配鉻黃色的背景與白色扇形貝殼，在充滿褐色瓶罐的畫面中，一白一綠的前後呼應關係更為突顯。在這幅畫中，張啓華的色彩平塗尚稱平穩，只是在個別的局部細節上就較為省略。

　　在〈海邊（貓鼻頭）〉中，原本應該是嶙峋的珊瑚礁岩，以及驚濤

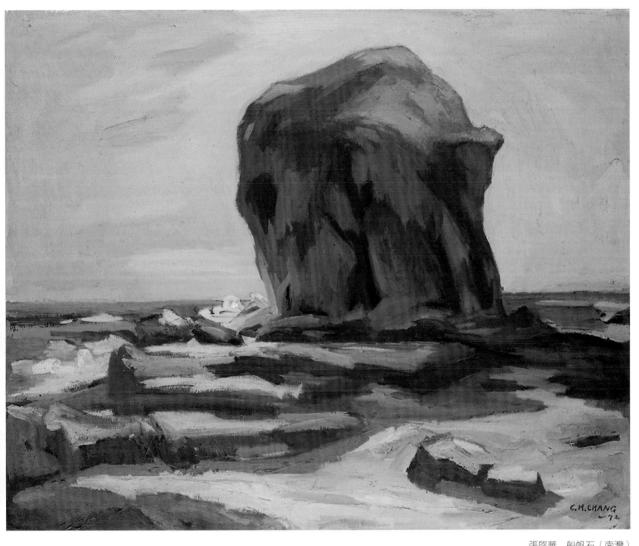

張啟華　船帆石（南灣）
1972　油彩、畫布
64×79.2cm
高雄市立美術館藏

拍岸的海蝕地形，卻在嚴謹的構圖中被簡化，只見平塗的貓鼻石造型，以及平靜無波如鏡的海面。或許張啟華是為了表現夕陽逆光下的景色，才有意忽略礁岩的質地與構造，但更有可能是這時候他因為眼睛的毛病，而無暇再去做細節的處理。這樣的推測在〈船帆石（南灣）〉中可得到些許印證。在這張墾丁小灣的現場實地寫生中，他雖然掌握了船帆石周邊的地理環境與景觀，但是以其主觀的思維來完成這幅畫作，表現的重心是放在有如揚帆造型的岩石，矗立於海岸邊時所展現的自然神態；快速飛奔的筆觸與色彩，取代了礁岩地質所應有的構造；令人印象

最深刻的是背後一片無雲的天空，以明黃的色澤將南臺灣艷陽高照之後的夕陽餘暉展現出來。

　　1975年以後張啓華迷上了臺南孔廟的傳統色彩，尤其是廟裡的紅牆朱瓦。在1975年的作品〈文廟一角〉中，他所描繪的場景是孔廟內不很起眼的一處角落，在其古樸典雅的紅色應用之中，整幅畫面散發出古典優雅的氣質，以及歲月流逝之後的思古幽情。和1958年的〈文廟朱壁〉（P. 88）相較起來，這時候張啓華所畫的孔廟，色彩與筆觸更為瀟灑而奔放，最明顯的差異就是這張〈文廟一角〉使用的是韻律十足的筆觸、率性與簡潔的紅色系色彩，將古蹟之美表露無遺。

1970年代張啓華攝於臺南孔廟

臺南孔廟入口一景（藝術家資料室提供）

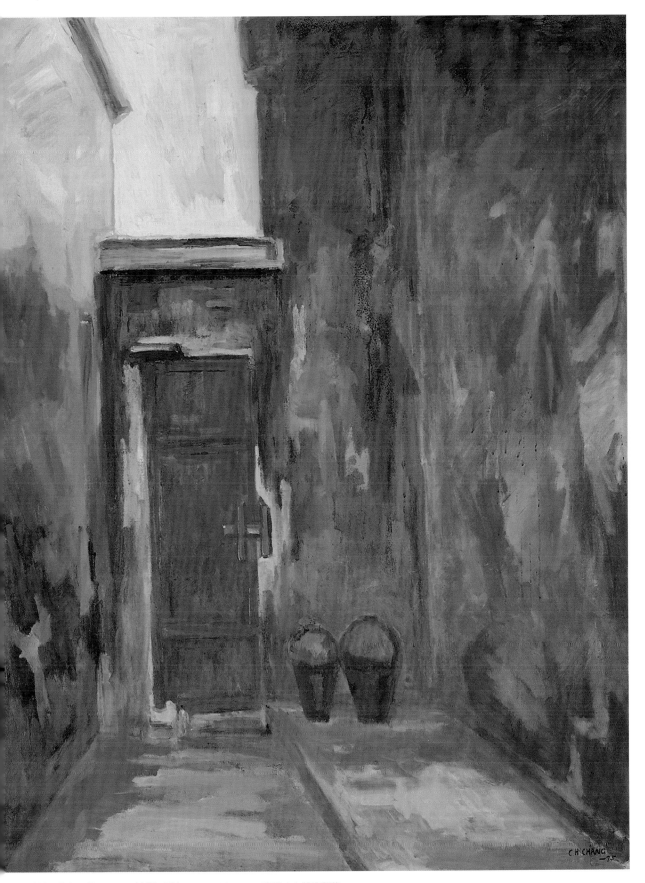

張啓華　文廟一角　1975　油彩、畫布　116×89.5cm　高雄市立美術館藏

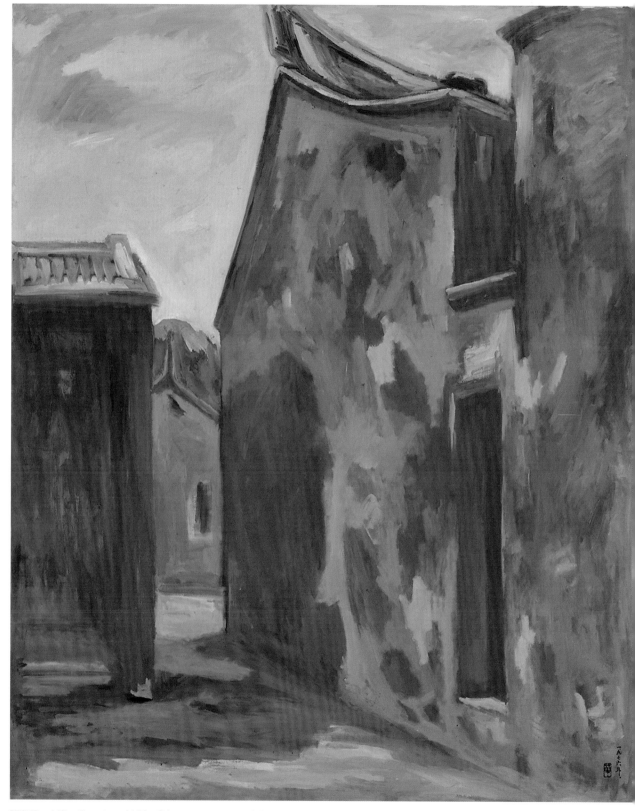

張啓華　文廟一角　1976　油彩、畫布　161×130cm　高雄市立美術館藏

[右頁圖]
張啓華　院內
1976　油彩、畫布
115×71cm
高雄市立美術館藏

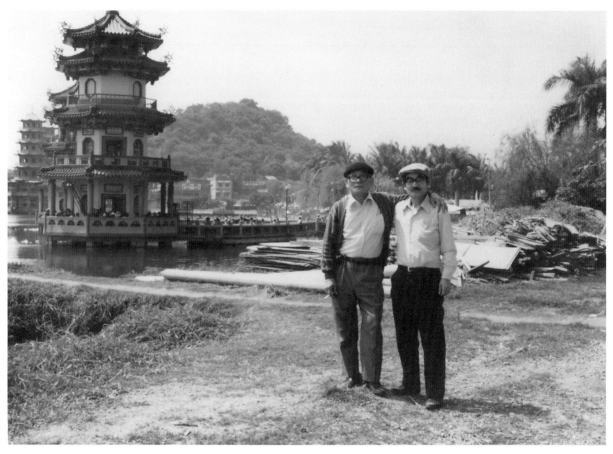

1975年與日本友人攝於春秋閣

　　論及以色寫形的揮灑表現，最具代表性的是〈月夜春秋閣〉，畫面中所見是月亮已經高掛在左營的春秋閣夜景，張啓華彷彿是以特寫的鏡頭來捕捉這個場景，並以迅速而流暢、寫意的筆觸，將亭臺樓閣的造型表現出來。

　　從這時開始，張啓華的健康已大不如前，所以揮灑的成分與比重愈來愈高，相對的畫面主題的細節表現愈來愈少。到了1979年的〈馬頭山（高雄旗山）〉，已經是張啓華主觀意念下的山景表現，整個畫面可以說充滿了快速、飛動的色彩筆觸，表現出了極粗獷、豪邁的山野之勢。過了1979年之後，度過七十歲大壽的張啓華就幾乎較少動筆作畫，直到1987年與世長辭，正式結束了其美術創作舞臺。

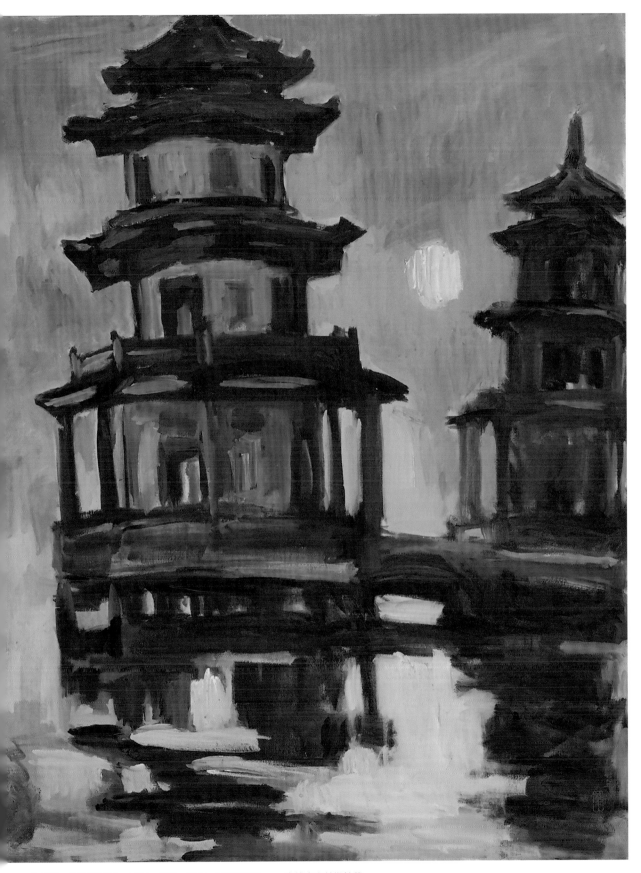

張啓華　月夜春秋閣　1976　油彩、畫布　115×89.5cm　高雄市立美術館藏

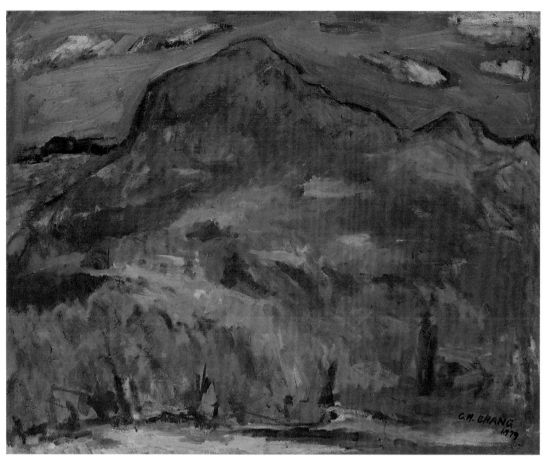

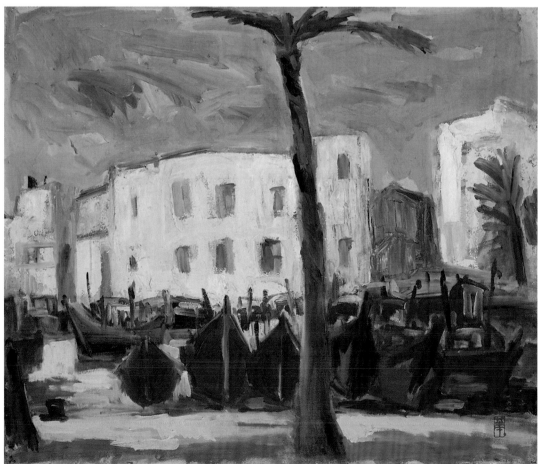

張啓華　湖邊人家　1978　油彩、畫布　46×38cm　私人收藏

V ● 造境──
壽山傳奇下的聖山意境

在　張啓華重拾畫筆、勤奮作畫的後半生，他以將近三十年的時間一直畫壽山，這座山
對張啓華來說，既代表著故鄉的地標與記憶，也是他心目中的聖山。或許是因年輕
時代日本留學時所受的影響，壽山對他而言，宛如日本人會從富士山找到精神依歸與價值定
位，意義是相同的。然而不可忽視的，出生在前鎮、於苓仔寮讀書、在鹽埕埔活動的張啓
華，不論是從哪一個方向，舉頭便可看到壽山的姿儀，因此他能夠真正體悟到壽山豐富多彩
的生命力，促成了他對壽山持續不間斷的描繪。

[右圖]
張啓華攝於大公路畫室

[右頁圖]
張啓華　眺望（局部）
1970　油彩、畫布
115×71cm
高雄市立美術館藏

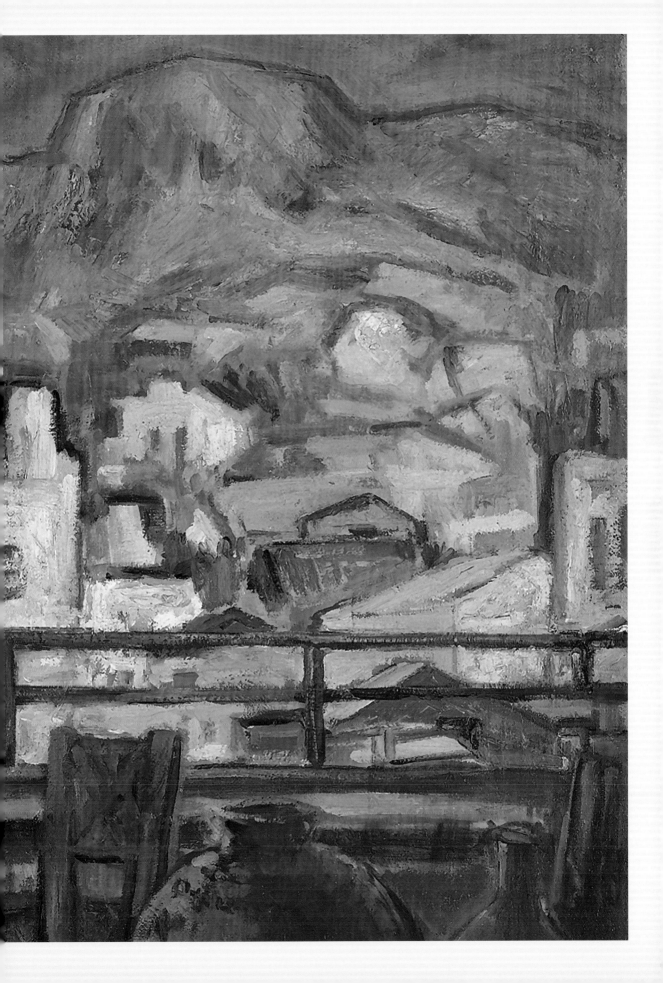

以壽山題材入畫

　　張啓華一生的油畫作品，特別著重在風景寫生的創作上，除非因某種機緣離家到遠地寫生，不然他畫作的題材大多不離南臺灣幾個重要的地區，所以從其繪畫作品當中，更能體會出他對鄉土的濃郁情懷。自從1950年代東西橫貫公路通車，臺灣山岳的神祕面紗逐漸被人知曉後，一度興起了「山岳畫家」的熱潮，只是當時的焦點是在玉山、阿里山和太魯閣等地。根據學者賴明珠的專文所示，張啓華的山岳創作，例如劉啓祥故居的小坪頂、馬頭山、旗山、甲仙山，以及一生投入其中的壽山，是「喜、怒、哀、樂、苦甘、辛辣」的人生寫照，以及追求「靈肉一體」、精神與物質合一的表徵。其中可以做為張啓華代表性的表現，就是以高雄「柴山」、又名「壽山」為主題的系列。從該主題系列作品的整理中，可以推算出最早的創作年代是1955年，一直到他逝世前二年的1985年為止，共計有三十年之久，畫家對一個主題創作會執著這麼久，回顧臺灣前輩畫家之中也是少見的例子。這一點是探索張啓華美術創作不可忽略的課題。

張啓華與壽山作品

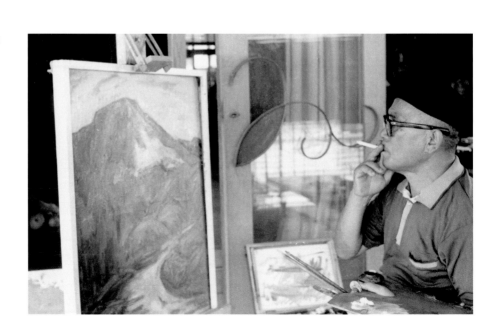

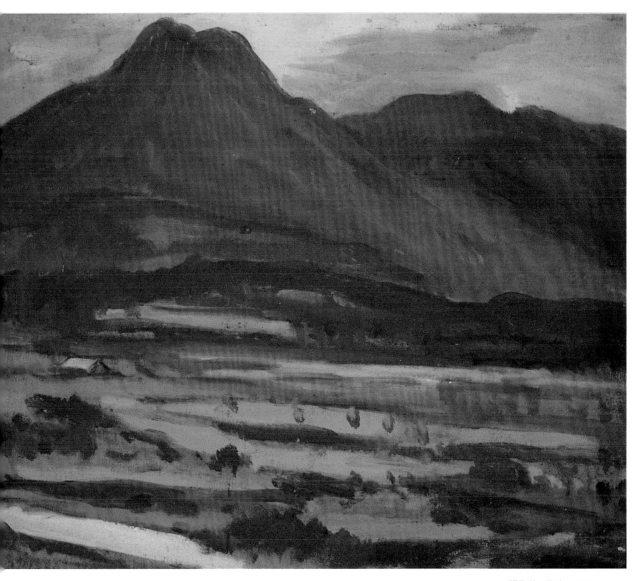

張啓華　旗山　1961
油彩、畫布　36.5×43.5cm
高雄市立美術館藏

　　重拾畫筆以後的張啓華，時常利用工作餘暇作畫，並以生活環境周
遭的事物，做為油畫寫生的題材來源，高雄地區的景緻因而成為主要畫
題，尤其是從張啓華自家窗口遠眺便能見的到的壽山，更是其繪畫作品
中常見的重心。經筆者將張啓華有關壽山題材作品做一番整理之後，發
現有幾點是值得注意的線索：

　　第一、除了1950年最早完成的〈山〉與〈風景〉之外，大部分
與「山」的主題有關之畫作，多是從1954年以後開始，這段期間的畫作
除了壽山之外，還有〈馬頭山〉、〈旗山〉、〈甲仙山〉、〈甲仙六龜
山〉及其他地點不明之作品。

　　第二、從1955年以後，正式出現了主題集中在壽山的新趨勢，特別

是〈壽山〉或「山之組曲（壽山）」等系列作品的大量出現；到了1960年以後更為密集。換言之，壽山的一再重覆，成為這個時候張啓華最鍾愛的創作題材。

第三、1960年以後所見的壽山作品，又新增「高雄風景」的畫題，雖然畫面上出現高雄的都會風景，但壽山仍是不可或缺的主題，只是在前景和中景所描繪的加上都會區的景觀。

第四、不論是「山之組曲」或「高雄風景」系列，張啓華永遠是將壽山擺在畫中占據面積最大、位置最上方與最中心的重要部位，留予人深刻的印象。

[上、下圖]
張啓華於戶外寫生

[右頁上圖]
張啓華　甲仙六命山
1963　油彩、畫布
63.5×79cm
高雄市立美術館藏

[右頁下圖]
張啓華　甲仙六命山
1968　油彩、畫布
36.5×43.5cm
高雄市立美術館藏

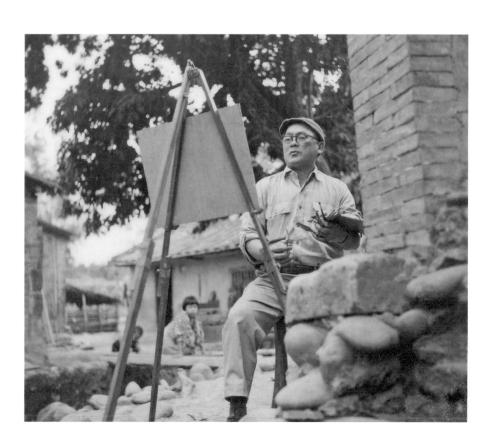

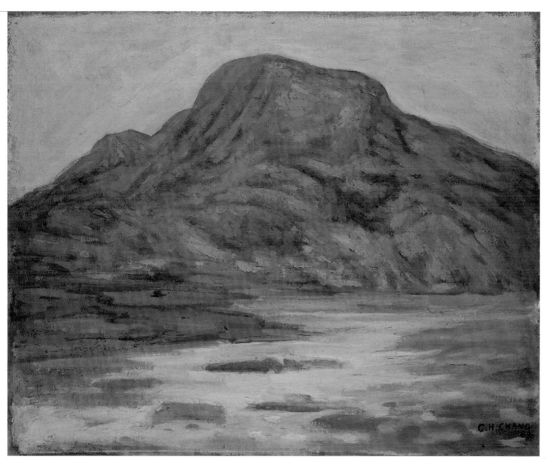

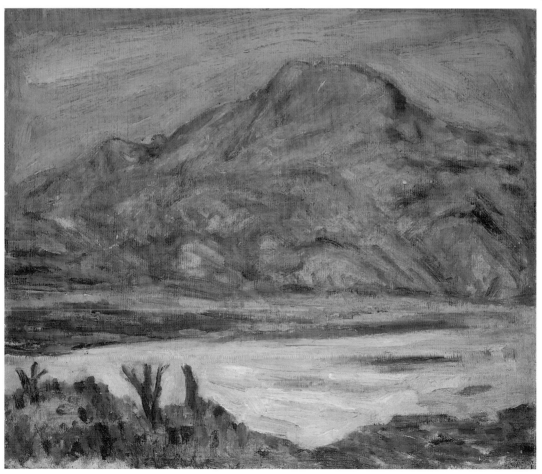

【山之組曲（壽山）】

　　張啓華從1950年代起畫遍高雄地區的名山，但1955年以後漸漸聚焦在壽山的題材上，題名為〈山之組曲〉，或直接命名為〈壽山〉。

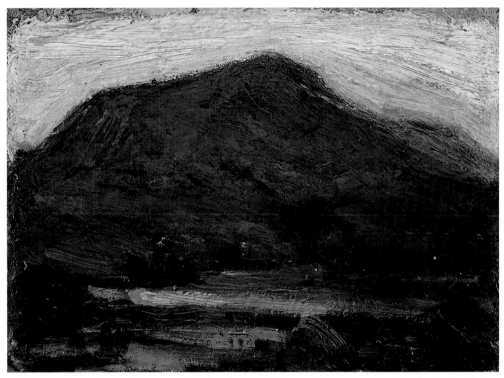

張啓華
山之組曲（一）
1961　油彩、木板
10×14.5cm
高雄市立美術館藏

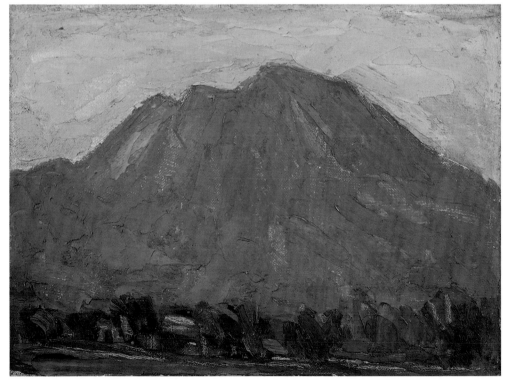

張啓華
山之組曲（二）
1960　油彩、畫布
23×32cm
高雄市立美術館藏

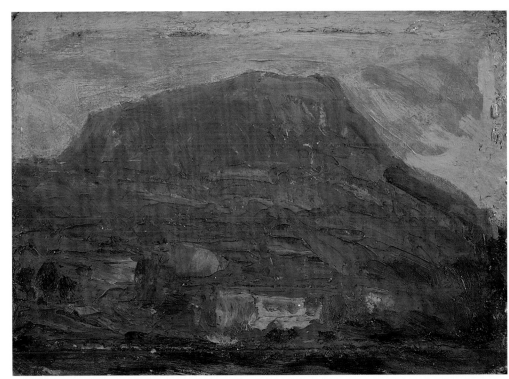

張啓華
山之組曲（三）
1961　油彩、木板
14×19.5cm
高雄市立美術館藏

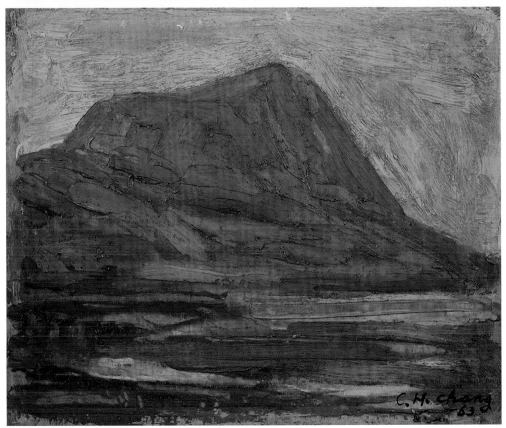

張啓華
山之組曲（四）
1963　油彩、木板
19.5×24.5cm
高雄市立美術館藏

【山之組曲（壽山）】

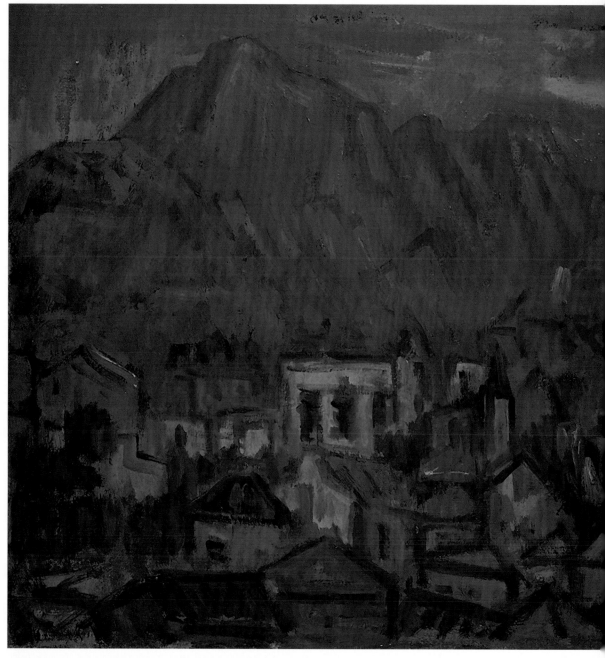

張啓華　壽山　1960　油彩、畫布　52×64cm　高雄市立美術館藏

・1960年代初期，「山之組曲（壽山）」系列是從高處遠眺整座的壽山，並以描繪壽山整體的山形為主，因此壽山占去了畫面中的絕大比例。縱然偶有高雄市街與大廈的出現，基本上都是遠觀俯瞰角度之下所見的縮圖。

[右頁上圖]
張啓華　山　1961　油彩、畫布　35.5×43cm　高雄市立美術館藏
[右頁下圖]
張啓華　山　1962　油彩、畫布　64×79.5cm　高雄市立美術館藏

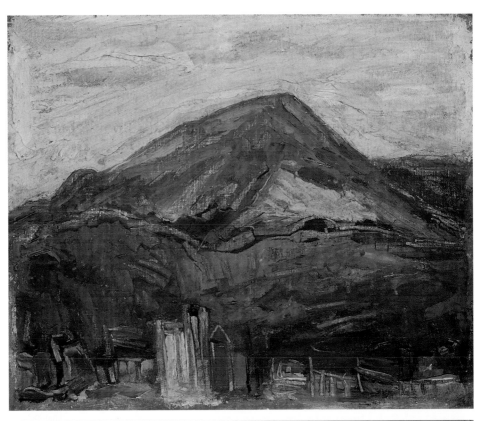

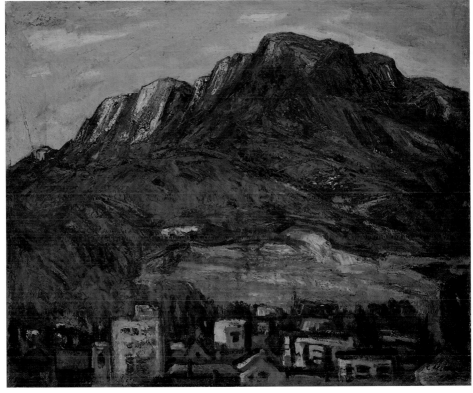

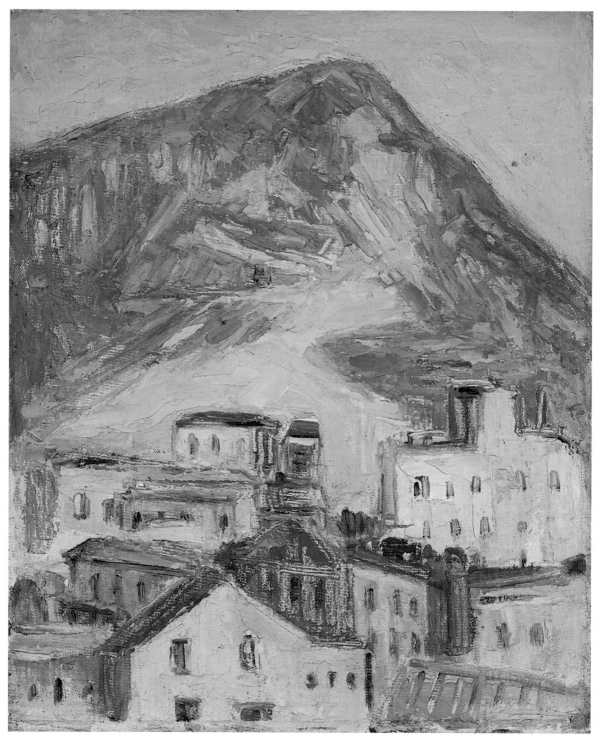

張啟華　山之組曲（壽山）　1964　油彩、畫布　43.5×36cm　高雄市立美術館藏

‧從1960年代起張啟華的「山之組曲（壽山）」系列，在創作表現上開始出現了較新的嘗試，也就是作畫的地點不再是從遙遠的高處遠眺，而是深入自己居住的市區，抬頭仰望壽山之下的繪畫視角。因此這時候的壽山是以仰角的方式來描繪，同時眼下的市街與建築不僅要入畫，甚至所占的面積比例更為擴大。像這一幅畫雖然仍名之為「山之組曲」，事實上已經是日後「高雄風景」系列發展的先驅。

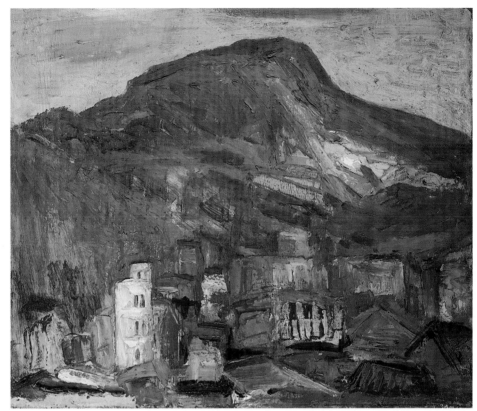

張啓華
山之組曲（壽山）
1965　油彩、畫布
37×44cm
高雄市立美術館藏

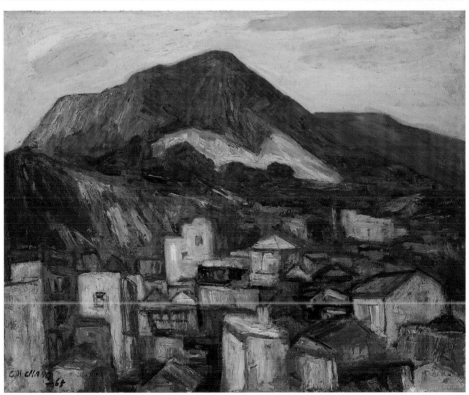

張啓華　壽山
1965　油彩、畫布
72×90cm
高雄市立美術館藏

【山之組曲（壽山）】

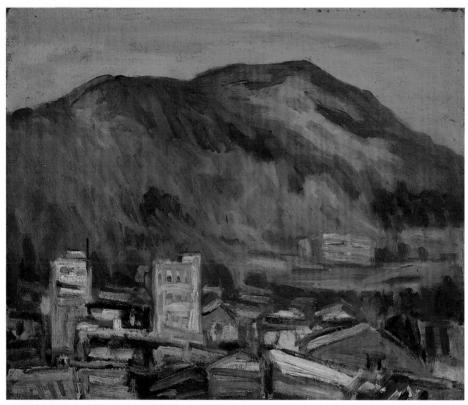

・不論是「山之組曲（壽山）」或是「高雄風景」的系列畫作，張啓華都不厭其煩地一再重複相似的構圖；值得注意的是，各幅畫面中的晨昏、陰晴和四季變化卻不盡相同。或許對張啓華來說，不同時間和季節的壽山都具有吸引創作的動機與魅力。

張啓華
山之組曲（壽山）
1966　油彩、畫布
36.5×43.5cm
高雄市立美術館藏

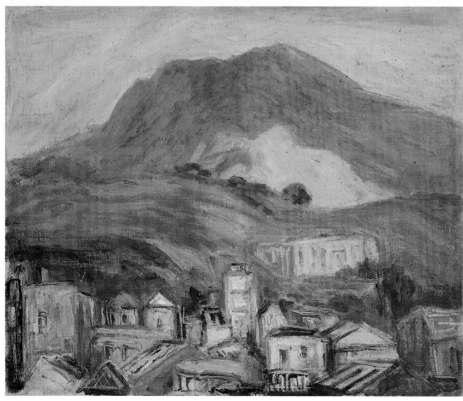

張啓華
山之組曲（壽山）
1967　油彩、畫布
36.5×44cm
高雄市立美術館藏

張啓華　山
1968　油彩、畫布
21×26cm
高雄市立美術館藏

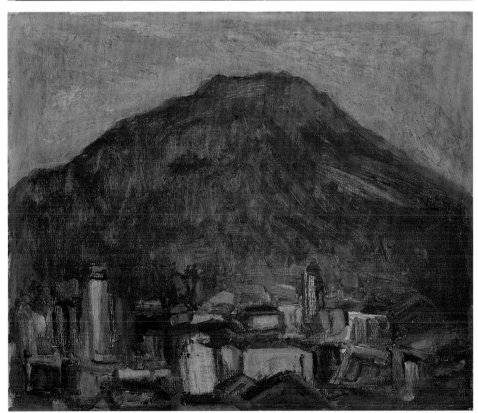

張啓華　山
1968　油彩、畫布
36.5×43.5cm
高雄市立美術館藏

【山之組曲（壽山）】

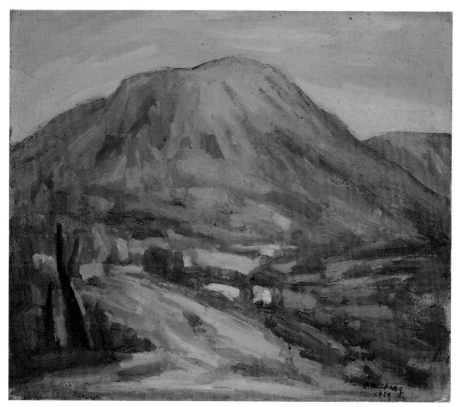

張啓華　山間
1969　油彩、畫布
44.5×51.5cm
高雄市立美術館藏

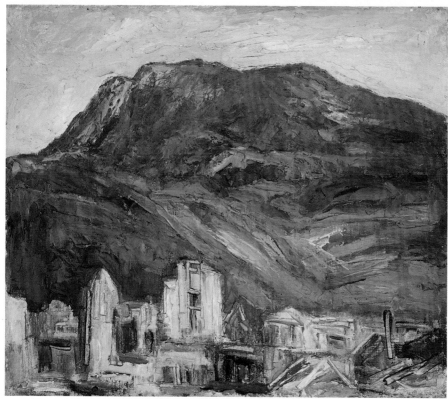

張啓華
山之組曲（壽山）
1970　油彩、畫布
44.5×51.5cm
高雄市立美術館藏

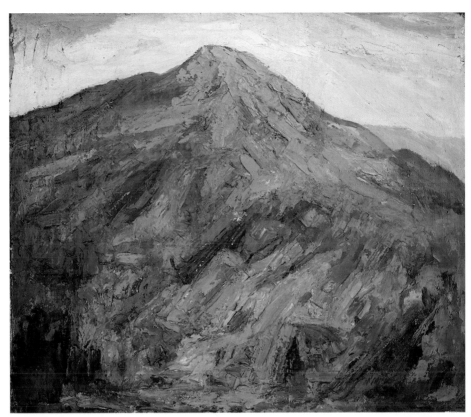

張啓華
壽山風景（柴山）
1972　油彩、畫布
44×51cm
高雄市立美術館藏

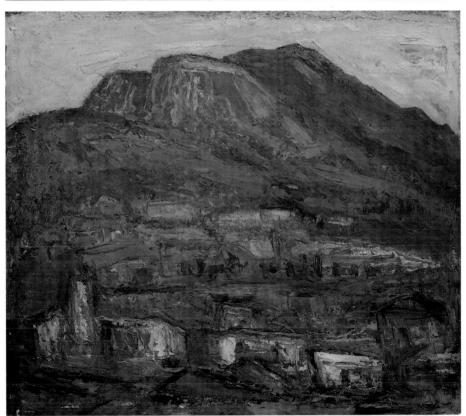

張啓華　壽山風景
1973　油彩、畫布
44.5×52cm
高雄市立美術館藏

【高雄風景】

　　在1960年代除了「山之組曲（壽山）」系列之外，張啓華也開始將壽山題材與高雄都會的街景結合，基本上是由畫室或自己的住家遠眺所繪製，大多題名為〈都會風景〉或是〈高雄風景〉。

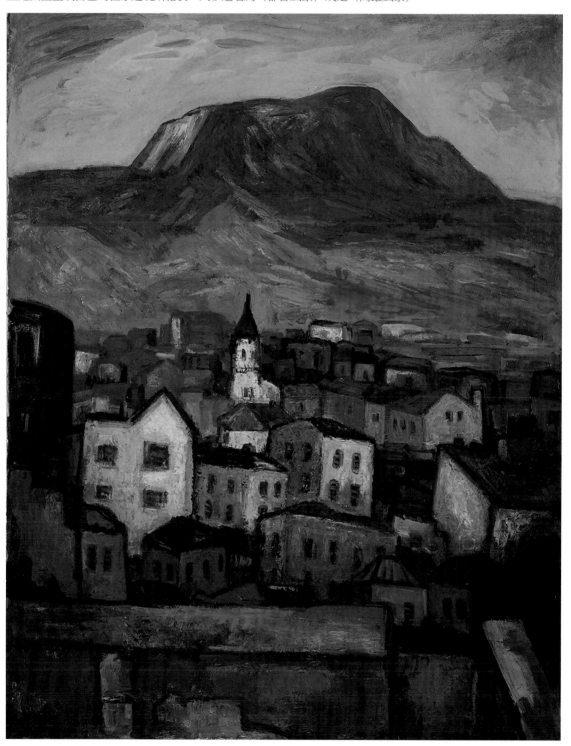

張啓華　高雄風景　1961　油彩、畫布　115.5×89.5cm　高雄市立美術館藏

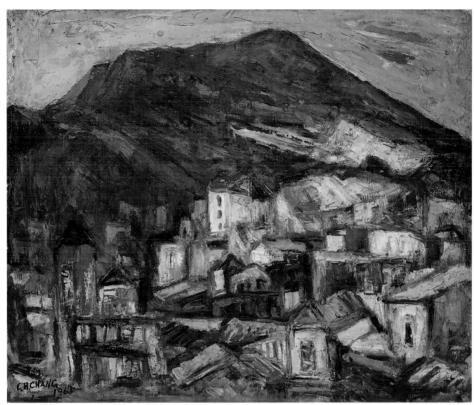

長啓華　高雄風景　1965
油彩、畫布　49×59.5cm
高雄市立美術館藏

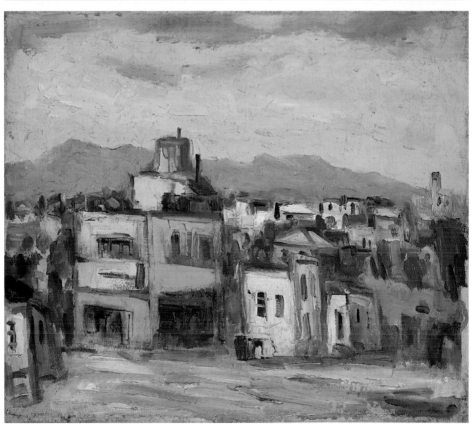

長啓華　舊高雄都會　1970
油彩、畫布　44×51.5cm
高雄市立美術館藏

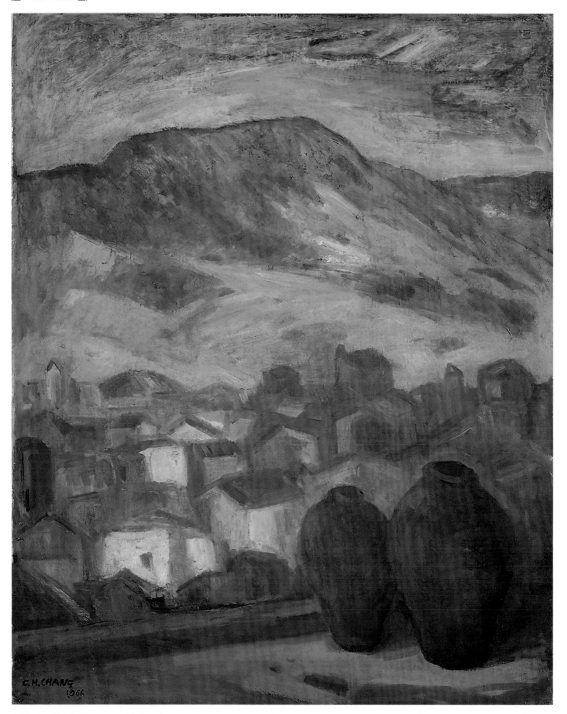

張啟華　都會風景　1966　油彩、畫布　89.5×71cm　高雄市立美術館藏

・從1965年開始大量出現的「高雄風景」或「都會風景」等系列作品，作畫的地點並不一致，因此畫面的視角也有所不同。例如前頁下圖是站在平地上來看高雄都會區，因此平視的街屋成為畫面主題，至於壽山僅僅微露山頂而變成遠方的背景；前頁上圖則延續著過去由高遠處往下遠眺的慣用視角，只是壽山底下的整個鹽埕埔市街成為畫面中的重要主題；至於此頁的構圖，從平臺的陶罐來看，即可推知張啟華的作畫地點，是在其瀨南街住家樓上的後陽臺，張啟華摸索出這樣的構圖，最能符合他欲表現高雄都會景觀的理想，同時也將壽山一覽無遺地呈現，因此爾後的作品大多是以這樣的視角和構圖為主。

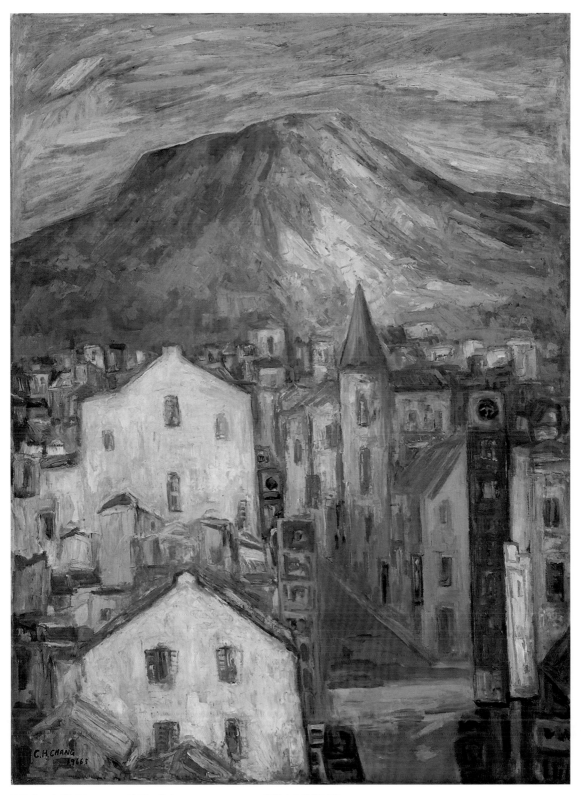

張啓華　高雄風景　1966　油彩、畫布　129.5×96.5cm　高雄市立美術館藏

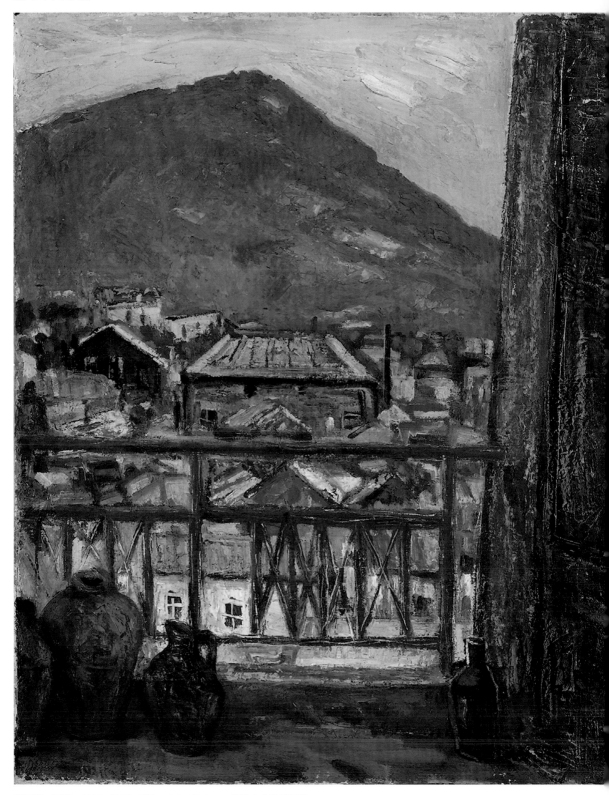

張啟華　風景　1969　油彩、畫布　64×51.5cm　高雄市立美術館藏

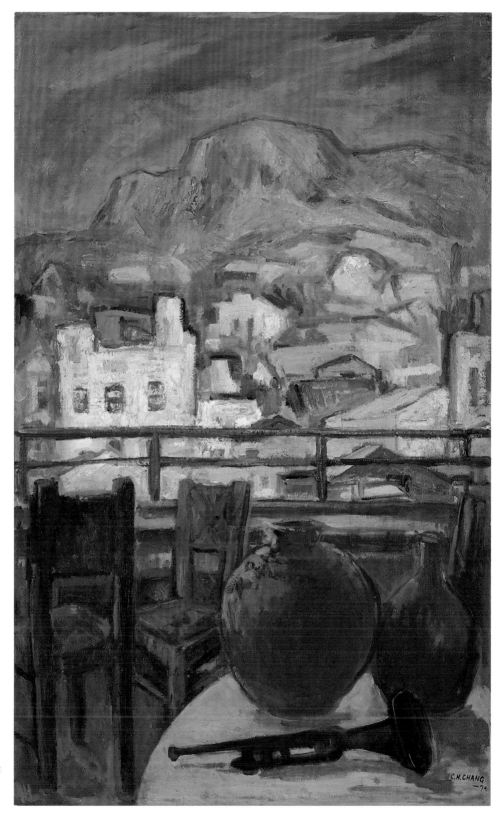

張啓華　眺望
1970　油彩、畫布
115×71cm
高雄市立美術館藏

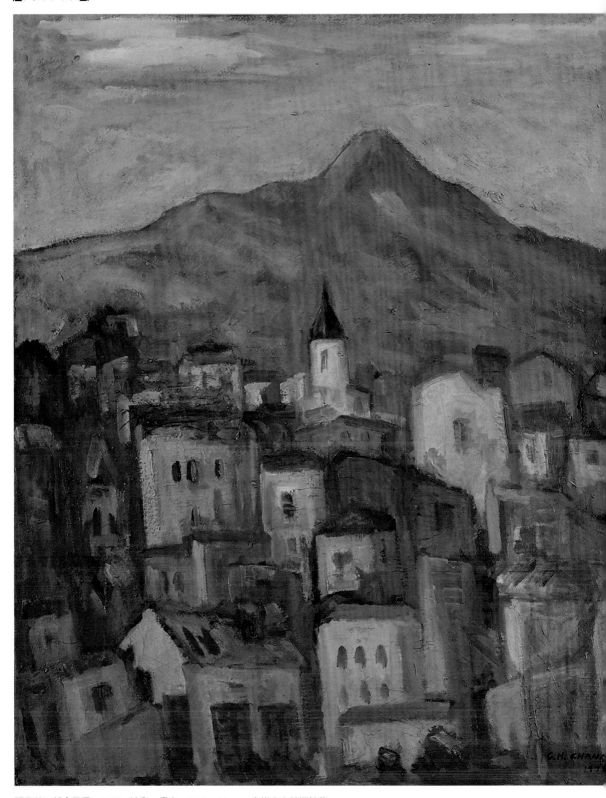

張啟華　都會風景　1973　油彩、畫布　79.5×64cm　高雄市立美術館藏

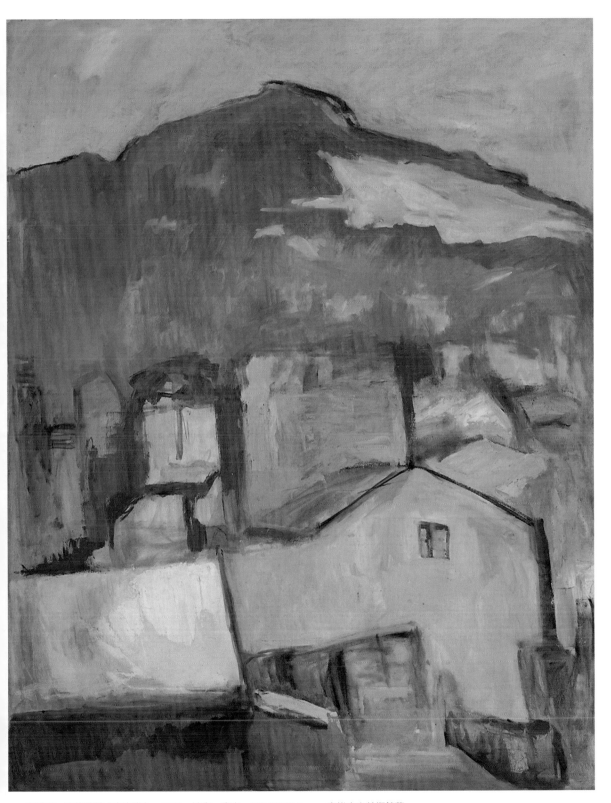

張啟華　高雄風景（未完成）　1976　油彩、畫布　115.5×89.5cm　高雄市立美術館藏

▋壽山聖境的訊息傳遞

　　1960年前後以壽山做為創作主題的張啓華，正好邁入五十歲的人生新階段，除了事業經營有成，美術創作也進入最精華、最高峰的階段。壽山系列的發展，被認為是張啓華壽山聖境的「聖山」運動，與其對「聖山」造境者的終身追逐。也因此不論是以山景做為主要的題材，或是描繪高雄都會區一景的遠山，壽山的造型幾乎是畫面中最重要的構

張啓華　高雄風景　1967
油彩、畫布　58×70.5cm
高雄市立美術館藏

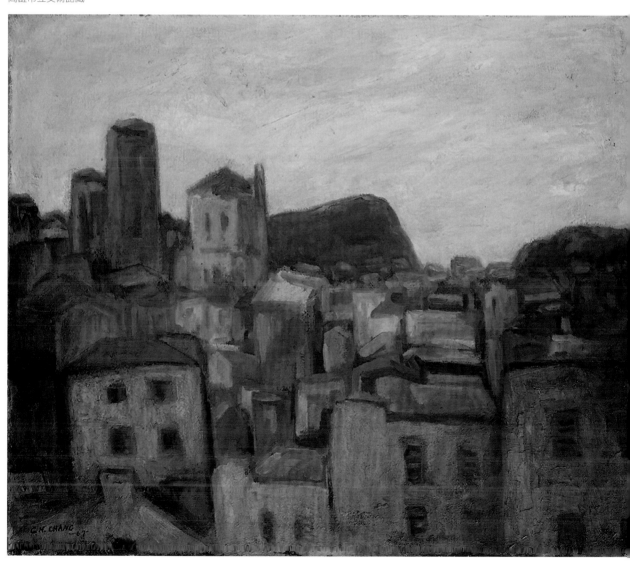

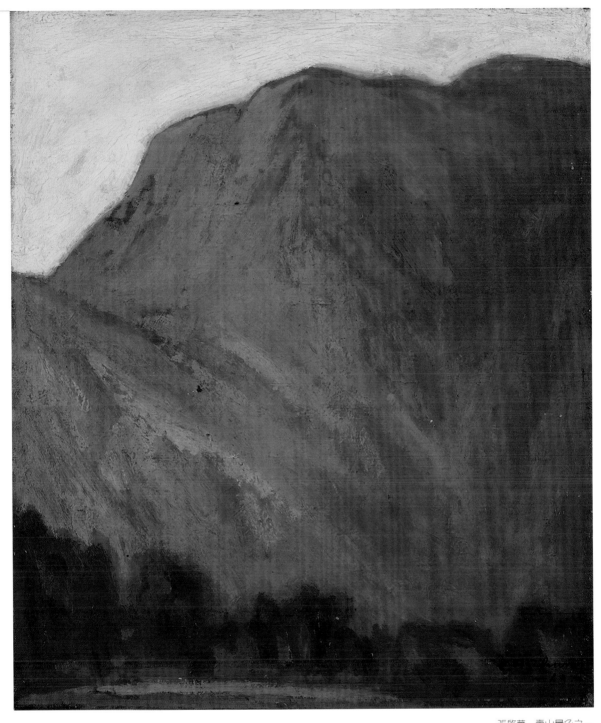

張啓華　壽山景色之一
1963　油彩、畫布
51.5×44cm
高雄市立美術館藏

成元素，而且占去相當重要的比例與位置，彷彿宋代「巨碑式」山水構
圖的再現，或是東瀛繪畫中對富士山的景仰，也無怪乎壽山會被視為張
啓華的「聖山」。這種將山視為聖山來崇仰的創作態度，在早期臺灣前
輩畫家中並不少見，臺北淡水的觀音山對於廖繼春、張萬傳、蔡蔭棠等
藝術家的創作影響，便猶如壽山對張啓華的重要性一般。

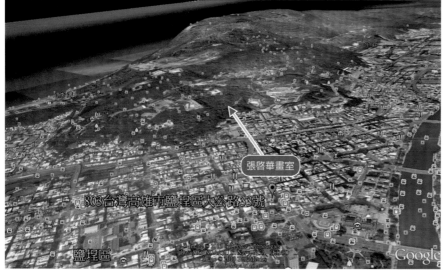

[上、下圖]
鹽埕區與壽山位置GIS圖，並
標示出張啓華畫室位置
（底圖來源：Google Earth）

[右頁左上圖]
張啓華的大公路畫室

[右頁右上圖]
張啓華的瀨南街舊宅

[右頁下圖]
張啓華與壽山作品

依據筆者整理，張啓華以壽山為題材的創作始自1955年，不能忽略的是這一年前後，位於高雄市鹽埕區大公路33號的「大公路畫室」正式落成。從畫室往鼓山的方向望過去，正好是壽山山形最美的一景；同時順著大公路一直走到盡頭，便會直抵壽山的山腳下；換言之，這是張啓華與壽山距離最近的一段時期。生長於當地或經常進出這裡的人，每天舉目所及是巍巍的壽山，對這座山的山形勢態必不會太陌生。即使後來結束「大公路畫室」、遷回瀨南街之後，張啓華也經常從窗戶遠眺，對著他心目中的「聖山」作畫。

張啓華熱愛家鄉高雄的一切，更熱愛寫生創作壽山的主題，這點無庸置疑，只是「愛高雄」和「畫壽山」二者之間有必然的關係嗎？若從鹽埕區的「大公路畫室」，再擴大到整個大高雄地區來看，壽山在高雄人心目中的地位究竟為何，或許可以從GIS地圖中看出端倪。事實上在整個平坦的高雄平原地帶中，除非是被現代化的摩天大樓所遮蔽，不然往西海岸方向望去，整座壽山就是最清晰而明顯的地標，自古以來就伴隨著移居到高雄的先民一起成長，形成在此出生與成長之高雄人的記憶

1955至1960年代，大公路畫室培育了許多年輕學員。

張啟華（左2）與畫室學員合影

[右頁上圖]
張啟華於大公路畫室作畫一景

[右頁左下圖]
大公路畫室人體寫生課程現場

[右頁右下圖]
張啟華（右2）與大公路畫室學員、日籍人體模特兒合影。

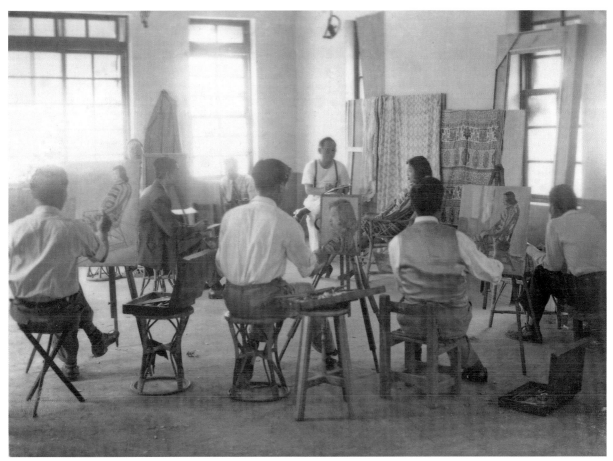

和印象；不過在戒嚴時期，這裡又屬於軍事管制區，一般人民無法太靠

近，應增加此山不少的神祕感；如今的壽山園區內設有動物園、公園、

登山步道和許多歷史文化古蹟，成為當地市民生活中最佳的休閒遊憩重

劉啓祥（左）、張啓華與李石
樵（右）合影於大公路畫室。

[下圖]
李石樵（右）受邀至畫室授課
。在過去沒有專業美術學院的
時代裡，張啓華所創辦的畫
室，成為最重要的教育所，以
及藝術家交流場。除了邀請名
家南下授課，亦自費聘請人體
模特兒，提供學員作畫。

[右頁圖]
張啓華　室內室外　1964
油彩、畫布　117×90.5cm
高雄市立美術館藏

地。換言之，張啓華畫中的壽山，不僅是他生活在山區周邊所獨享的聖
山，而是整個高雄地區的地理與人文表徵。

　　關於張啓華的壽山創作，因為大多是從寫生著手，在內容描寫與空
間構成上依然保有相當成分的寫實性，因此對後代的高雄人來說，是否
具有歷史影像探索的參考價值？值得欣慰的是，有學者支持繪畫也有紀

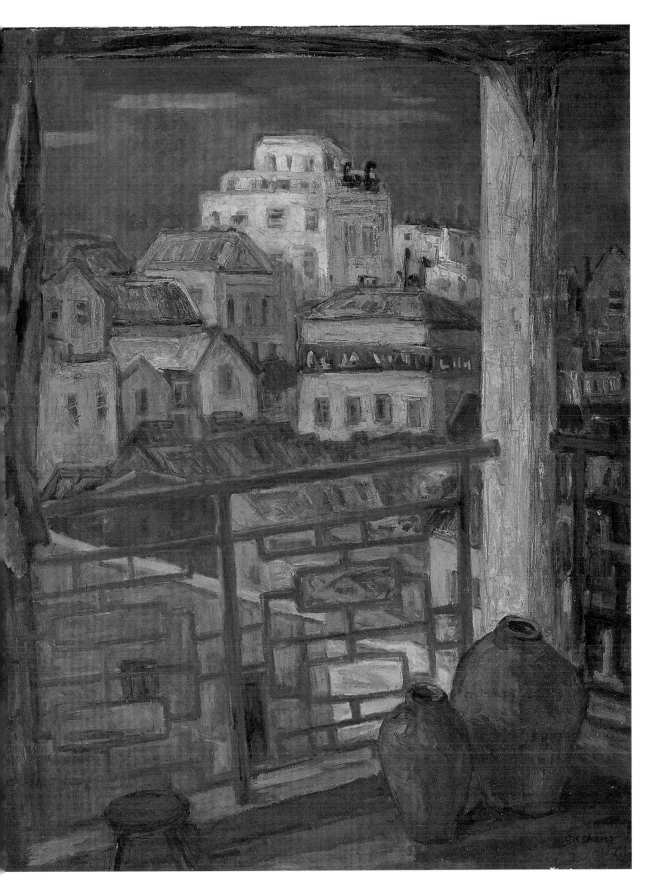

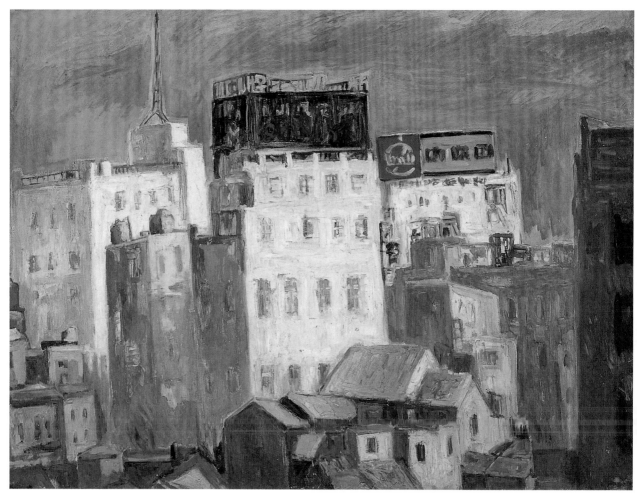

張啓華　都會風景　1970
油彩、畫布　95.5×129cm
高雄市立美術館藏

實作用，在相當的時期承擔了這種使命。

　　繪畫的紀實性，是畫家憑藉長時期習得的「手藝」來實現的，對受過學院派專業嚴格訓練的張啓華而言，要達成紀實性的繪畫技巧毫無困難。在機械式圖像（即攝影照片）尚未問世，抽象藝術還未大行其道之前，畫家筆下的世界往往是追溯歷史印象的主要來源，其功效不亞於一張老照片，特別是張啓華作品中有關高雄都會區與壽山許多地景和建物的描繪，歷經高雄快速都市化的工程建設之後，如今已經不存在了。

　　以經典攝影美學理論大師羅蘭・巴特（Roland Barthes）為例，當他獨自在母親生前居住的公寓，看著一張一張照片中年輕貌美的母親，他驚覺這些老照片所帶給他的震撼，包括找回自己孩提時代和母親相攜的記

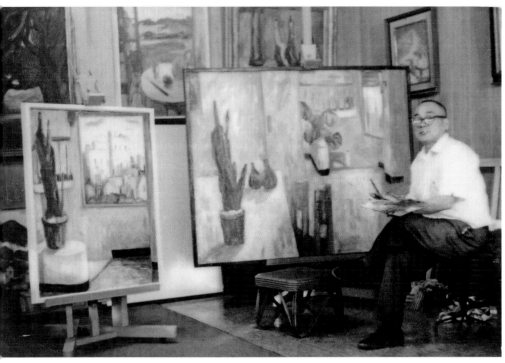

張啓華攝於大公路畫室

[下圖]
張啓華　風景　1971
油彩、畫布　44×51.5cm
高雄市立美術館藏

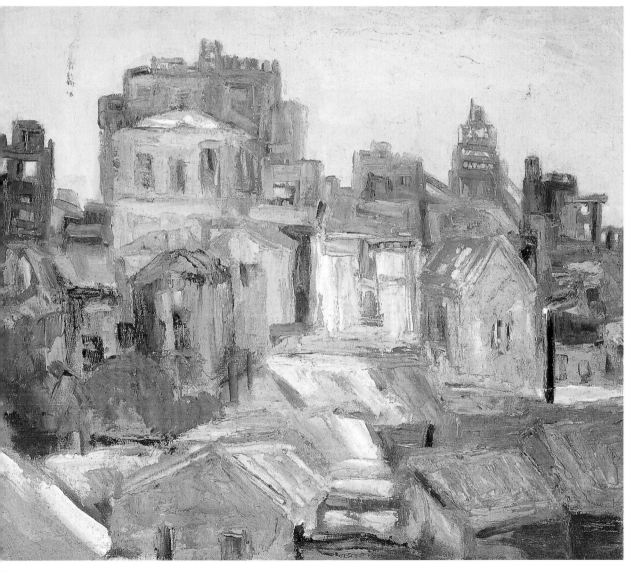

憶。因此對羅蘭·巴特而言，出生前其母親生存的時代就是歷史：「就其中許多相片來看，將我和它們隔開的就是歷史；而歷史不正是指我們尚未出生前的時代？從我對母親尚無記憶前她穿著的衣服中，我讀到我的不存在。」試想對歷經不同歷史時空的高雄人來說，觀賞到張啓華筆下的高雄都會與壽山寫生作品時，是否也聯結了諸多無法傳遞的歷史記憶？

▌延續壽山的印象作畫

張啓華喜歡從制高點，遠眺著過去以來用生命所描繪的壽山。

　　從張啓華一再重複描繪壽山這點來看，相信他不只是在印證自己對高雄有多麼熱愛，事實上筆者還從他這些寫生畫作中，看到臺灣美術發展在日治時代的影響之下，所展現的歐洲近代印象派藝術的傳承規律。此處所謂的重複創作，不只指主題的重複，構圖、內容和手法上也會有相同或類似的表現一再出現。探究張啓華的創作模式時，是要稱讚他不厭其煩勤於重複練習？還是要貶抑他說沒有求新求變的意念？殊不知張啓華在相同系列與構圖的畫作中，往往有筆觸沉穩與恣意揮灑、色澤淡雅與色彩鮮明之強烈對比。換言之，在每一張相似的畫作中，都有他此時此刻、此情此景的精神或心情寫照，甚或雖然此景依舊，但是隨著季節時令、白晝黑夜的不同而有所變異；更重要的是，他的畫作是那「當下」的紀實作品。由於臺灣美術是從日治時代才開始了西洋繪畫藝術的發展，當時被殖民政府所培育出來的前輩畫家，大多受到日本追隨19世紀末、20世紀初歐

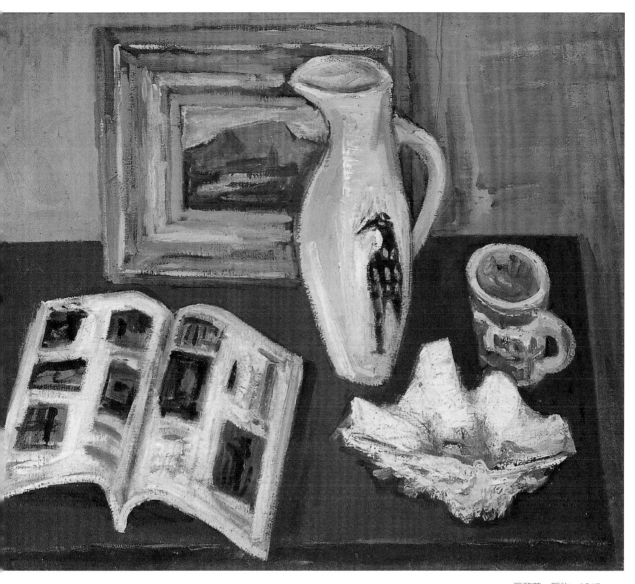

張啓華　靜物　1967
油彩、畫布　61×72.5cm
高雄市立美術館藏

洲近現代藝術的影響，印象派以降的各種藝術風潮隨之進入臺灣，對於
當時畫家創作的觀念就有相當的啓發。

　　印象派所影響的觀念，用最簡單的公式來説，就是它認為「片
刻」（moment）是操縱「永恆」（permanence）與「連續」（continuity）
的，每一個現象都是瞬時的，所有的花樣和技巧，也都在説明現象不是
固定存在的，而是不停演變的。從這個觀點來看張啓華重複創作壽山的
意義，就發現原來壽山在他的心目中，彷彿是一個不斷在變化的生命
體，而他的畫作只能算是當下所完成的刹那捕捉而已，就像時鐘的鐘擺
在擺動時那一瞬間，雖然已經被他用筆畫下來了，但是下一刻的時間依
然持續地往前走下去。

VI・寄情──
戀戀港都的生命滋養

張啓華是一位熱愛鄉土的性情中人，因此努力以畫筆來畫自己周遭的事物，更以自己的力量來為這塊土地付出，讓高雄人不禁懷念這位美術的「先行者」及「拓荒者」。然而在被人稱羨的創作和事業成就背後，卻少人知曉張啓華一生中，面對親人的相繼離世，有生命當中無法承受之重。但他勇於面對「愛別離苦」的生命無常，其堅定的精神，為家族帶來新啓示，使他也成為生命教育和生死學的重要啓迪者。

[下圖]
晚年時的張啓華

[右頁圖]
張啓華　眺望（高雄）（局部）　1975　油彩、畫布　115×89.5cm　高雄市立美術館藏

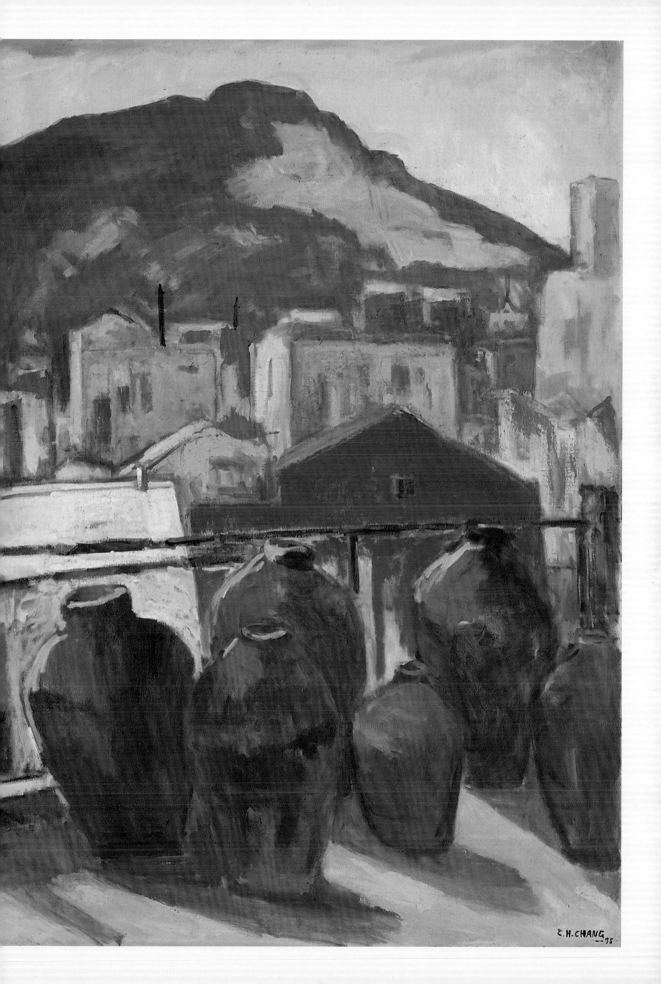

▌永懷「先行者」與「拓荒者」

　　今天來到充滿公共藝術作品、藝文展演活動的大高雄地區，會發現這裡可以堪稱為南臺灣的藝術重鎮，尤其高雄市在藝文展演的國際接軌方面並不落人後，高雄市民隨時可以享用藝術之花與文化果實，在心靈上更可以獲得充分的藝術文化滋養。然而若把時間往前溯回到半個世紀以前，檢視當時高雄的時空背景，會發現以當時的環境來說，幾乎很難想像會有今天的成果，甚至當地人也一度自怨自艾這是一塊貧瘠的文化沙漠。

　　今天高雄能夠脫胎換骨，蛻變成為一座處處洋溢著藝術氣息與豐富文化魅力的美麗城市，除了有賴政府與民間的共同努力之外，不能

1952年美術教育講習會會員合影。前排左起：鄭獲義、劉清榮、張啓華、劉啓祥、林有岑、劉欽麟、宋世雄。

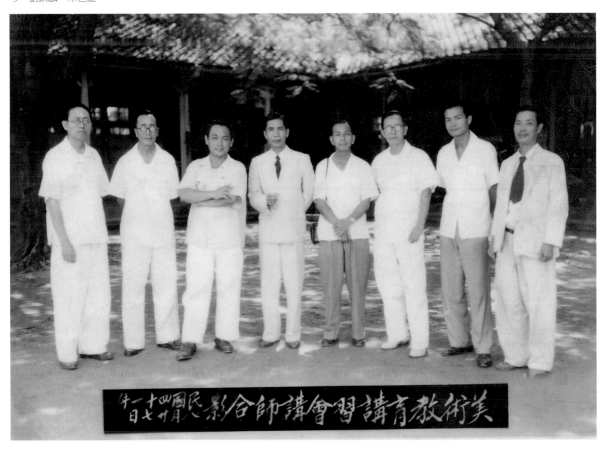

忘記的是當時在經費資源有限、人才培育環境不足
的條件下，卻有一位畫家兼企業家的張啓華，長期
以來，他身體力行、默默地為這塊土地的藝術文化
辛勤耕耘。因此就美術史的定位來看，張啓華除了
個人在美術創作與風格表現上有其代表性的獨特成
就之外，他也扮演著高雄地區藝術發展之「先行
者」與「拓荒者」的雙重角色。

　　就「先行者」而言，張啓華開風氣之先出國學
畫，成為高雄地區第一位學成返臺的美術家，並在
返臺之際就已經享譽海內外，成為地方上無人不知
的名人，更可能成為後起之秀學習的榜樣。

　　就「拓荒者」來說，重拾畫筆之後的張啓華，
不僅勤於作畫，更出錢、出力結合藝文同好組織成
立美術團體，透過舉辦畫展、交流與講習的機會，
帶動地方藝文活動，為地方培育了新世代的藝文人才。由於有了張啓
華及當時共同參與的美術家們的努力，終於為這片原本是文化沙漠的

沈思中的張啓華

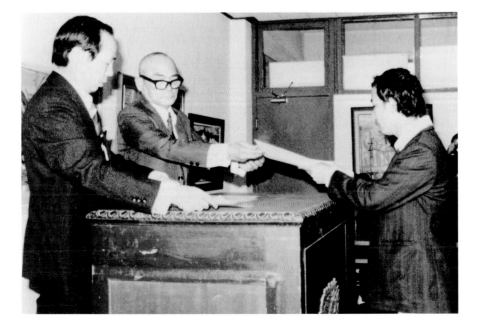

1978年第二十六周年南部展頒
獎實況

149

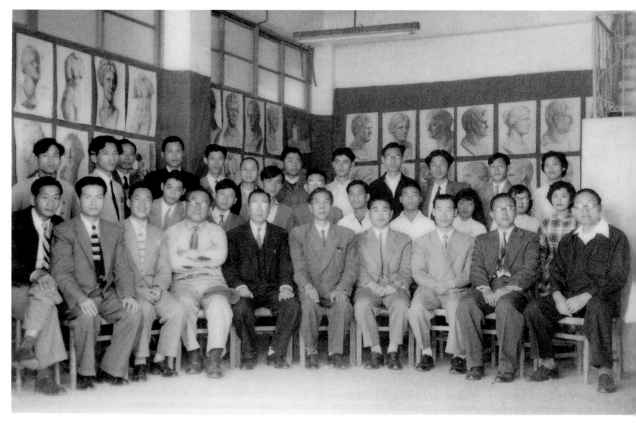

1957年張啓華（前排左4）與啓祥美術研究所師生合影。前排左起：陳雪山、宋世雄、方昭然、劉清榮、劉啓祥、陸永成、劉欽麟、鄭獲義，
中排左二人為張金發和陳瑞福。

高雄地區，撒下日後茁壯開花的藝術種子。

▋生命教育與關懷的啓迪者

　　凡是接觸過張啓華、認識張啓華的人，都會被他開朗、直爽及豪邁
的個性所吸引，甚至被他的幽默、風趣和戲謔的玩笑而逗樂，猶如時人
所戲稱「肖（瘋）啓華」的那般作風，但是張啓華對家人卻有一顆相當
細膩的摯愛之心，內心深處也因為生命無常而抱有缺憾。儘管出生於前
鎮地區的首富家庭，卻在八歲喪父、十二歲祖父過世，而成為豪門望族
下的孤兒。二十四歲張啓華成家立業之後，先是面對次子的夭折，才十

[右頁圖]
張啓華　東港風景　1977
油彩、畫布　71.5×59.5cm
高雄市立美術館藏

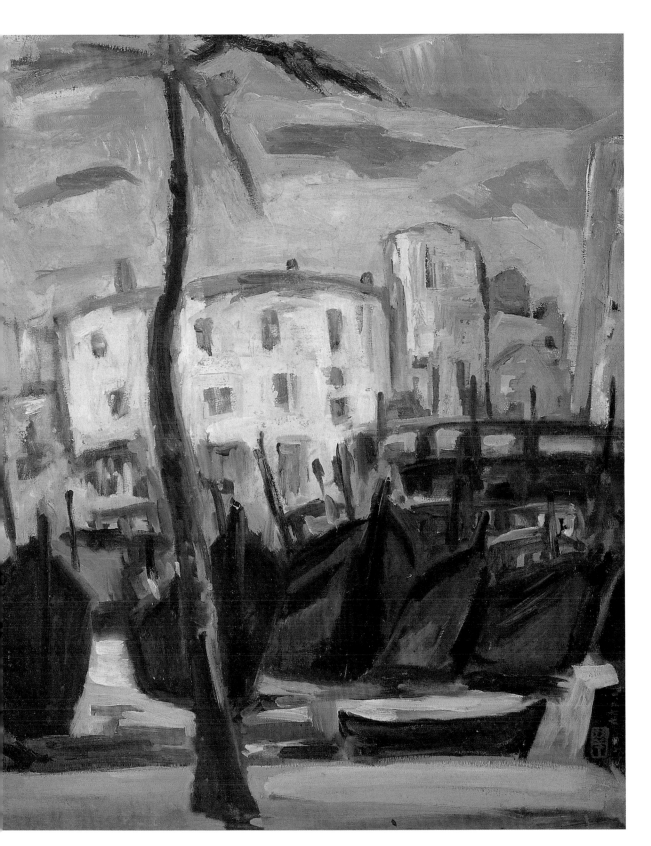

歲左右的長女未及長大，又死於戰爭的船難；六十歲時，才二十歲的愛子柏齡也因癌症病逝，讓他白髮人送黑髮人；六十三歲起，有知遇之恩的岳父林迦、結縭四十三載的愛妻林瓊霞，以及結婚以前就建立深厚情誼的妻舅林瓊瑤等人，也相繼過世。

除了心理上要承擔親人辭世的傷痛之外，這時已經罹患糖尿病多年的張啓華，身體上也飽受著病痛的折磨，尤其是在六十三歲那年，他因糖尿病變而切除右邊的眼球，之後就只剩下一顆眼睛來看這個世界，對於以視覺為主的美術創作者來說，這是何其重

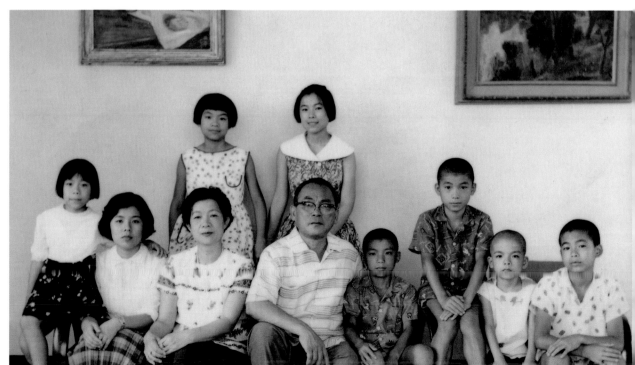

大的打擊！不過向來樂觀進取、個
性堅強的張啓華，依然勇於面對身
心的苦難，繼續完成個人的美術創
作，持續參與地方美術活動的推
展，以及維繫整個家族的事業經
營。

張啓華一生的樂觀與堅定，
讓他除了體悟到生命本就無常的
宗教觀念之外，若以現代社會科
學或醫學的角度而言，也體現了
對生命教育與生死學的認知態
度，為張家的後代子孫帶來莫大
的啓示。

1987年9月，七十八歲的張
啓華終因糖尿病的併發症而離開
人間。三子張柏壽為紀念其父
親對社會的貢獻，在1997年5月
成立「財團法人張啓華文教基金
會」，同時為遵照父親生前的遺
願，妥善保存生前畫作的完整，
在同一年年底將一百三十一幅畫

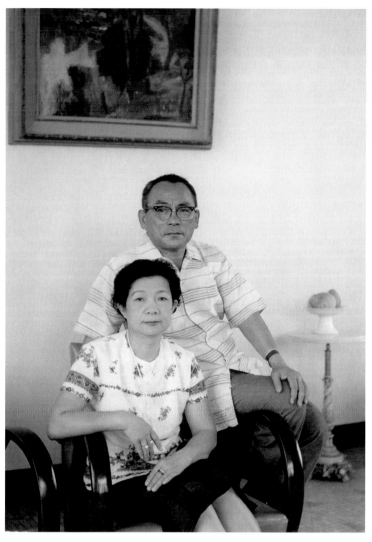

[上圖]
張啓華、林瓊霞夫婦合影
[下圖]
張啓華與兒子柏壽（右）、伯祿。

[左頁上圖]
張啓華 （未完成之作） 年代未詳 油彩、畫布
80×65cm 私人收藏
[左頁下圖]
張啓華全家福照

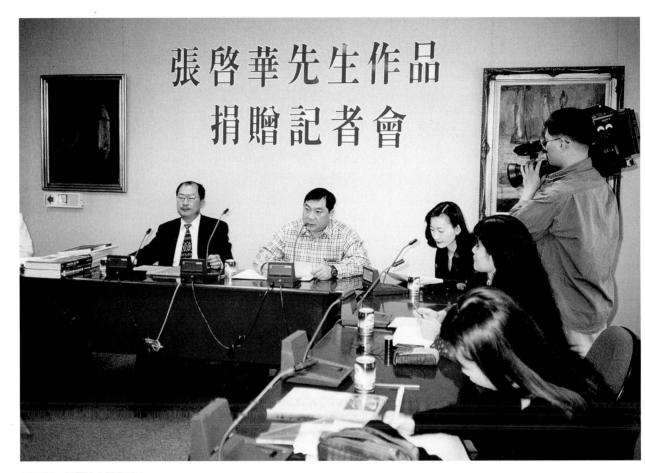

1997年，財團法人張啓華文教基金會捐贈張啓華先生作品給高美館。由基金會董事長張柏壽（左2）捐贈、館長黃才郎（左1）代表受贈。

作捐贈予高雄市立美術館永久典藏。這樣的舉措是臺灣前輩畫家後代之中難得的表現，事實上這也是相當明智的抉擇，唯有讓作品成為全民共享的文化資產，才能使其獲得充分妥善的保存，也因為畫作典藏的完整，讓美術家的生平事蹟得以長存於後代的記憶之中。

至於沒有任何一幅畫作典藏的基金會，又具有什麼樣的價值和定位呢？張啓華生前以其堅定的信念，透過美術的創作來克服身心之痛，體現了藝術與生命教育的連結關係。2006年，許馨方繼任亡夫張柏壽的董事長乙職之後，亦將基金會的功能組織擴大為生命關懷與教育，並經由舉行多年「生命關懷」主題的繪本與動畫創作競賽，來喚起社會人眾認識這個議題；近年來更經常在執行長許禮安醫師的推動下，舉行「生死學」、「安寧療護」等推廣與志工培訓課程。

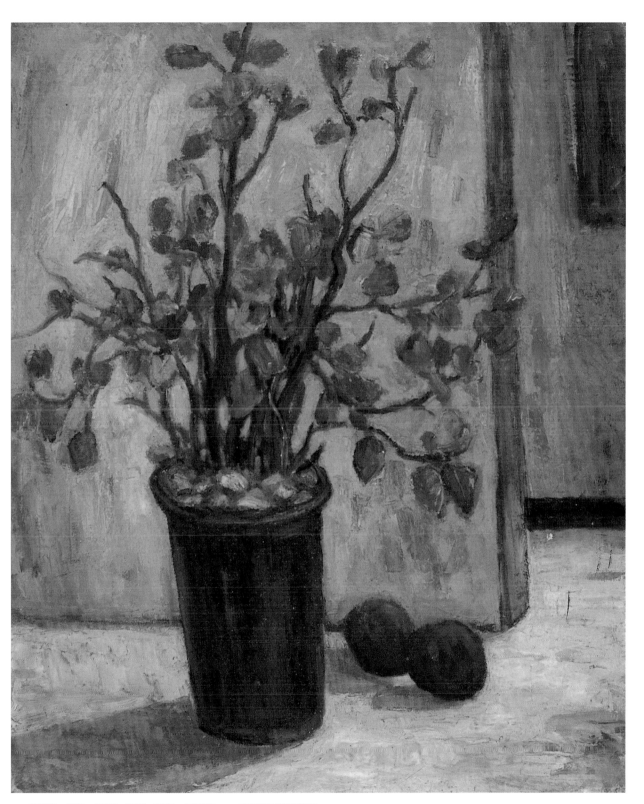

張啓華　靜物　1966　油彩、畫布　71×59cm　高雄市立美術館藏

　　總而言之，回顧張啓華生前的事蹟，其最
大的價值是對美術界、文化界或學術界的貢
獻。對今日的社會各界來說，張啓華美術創作
的價值，更體現在生命關懷與教育上面。因此
想要好好欣賞張啓華的畫作，可以前去高美
館；想要認知其畫作背後的生命關懷意義，則
可以前往基金會，從此「張啓華」這個名字，已
經等同於現代生命教育的重要啓迪者。

[右頁上二圖]
財團法人張啓華文化藝術基金會的生命關懷推廣課程

[右頁下圖]
財團法人張啓華文化藝術基金會的生命關懷展覽活動

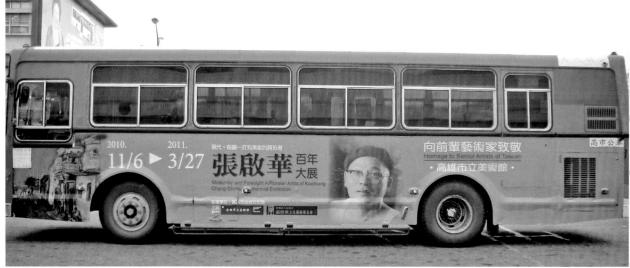

高雄市立美術館2010至2011年「現代‧前瞻——打狗美術的開拓者：張啓華百年大展」宣傳廣告

參考資料

‧《現代‧前瞻——打狗美術的開拓者：張啓華百年大展》，高雄：高雄市立美術館，2011.9。
‧《美術行者——張啓華（1910-1987）》，高雄：高雄市立美術館，1999.1。
‧《臺灣前輩畫家張啓華紀念暨第6屆亞洲藝術學會臺北年會國際學術研討會》，臺北：臺灣美學藝術學學會，2009.5。
‧林保堯，《臺灣美術全集第22卷——張啓華》，臺北：藝術家出版社，1998.9。
‧林保堯，〈閱讀張啓華——1933年的一則公刊紀聞〉，《藝術學》第27期，臺北：國立臺北藝術大學美術史研究所，2011.5。
‧連子儀，《張啓華繪畫作品研究》，臺北：國立臺灣師範大學美術研究所碩士論文，2007.7。
‧鄭水萍，〈畫家張啓華與高雄白派區域風格形成初探〉，《高雄歷史與文化論集》第一輯，高雄：陳中和翁慈善基金會，1994。

▌ 感謝：本書圖版由財團法人高雄市張啓華文化藝術基金會提供，特此致謝。

全國安寧療護繪畫比賽
第一至六屆得獎作品聯展

愛，蔓延 ◀◀◀

財團法人高雄市
張啟華文化藝術基金會

張啓華生平年表

1910	· 一歲。11月10日出生於臺南廳打狗支廳的前鎮庄（今高雄市前鎮區）。
1917	· 八歲。父親張唐過世，年僅三十三歲。
1919	· 十歲。就讀「苓雅寮公學校」（原為「打狗公學校」之苓子寮分校）。
1921	· 十二歲。祖父張魚過世，享年七十三歲。
1924	· 十五歲。畢業於苓雅寮公學校。
1928	· 十九歲。跟隨兄長張啓周就讀「長老教中學校」，並受業於廖繼春。
1929	· 二十歲。赴日就讀東京「日本美術學校」繪畫科。
1930	· 二十一歲。作品入選第7屆槐樹社展。
1931	· 二十二歲，〈椰子〉入選第1屆日本獨立展，該展於3月巡迴至臺北總督府舊廳舍展出。 〈ミデイの風景〉（〈法國南部Midi風景〉）入選第8屆槐樹社展。 · 暑假返臺，探訪中學老師廖繼春，並一同前往旗津寫生，完成〈旗后福聚樓〉。 該作後獲得日本美術學校美展銀賞獎。 · 於留日臺灣學生所舉行的二科會美展與獨立展入選慶功宴上結識劉啓祥。
1932	· 二十三歲。自日本美術學校畢業返臺，成為高雄地區第一位留日返臺的西洋畫家。 · 首次個展於高雄「婦人會館」（今「紅十字會育幼中心」）；作品入選第2屆日本獨立展。
1933	· 二十四歲。作品入選第3屆日本獨立展；〈旗后福聚樓〉改名為〈海岸通り〉（〈岸邊馬路〉）入選第7屆臺展。 · 迎娶鹽埕世家林迦之女林瓊霞為妻，婚後任職於「有限責任興業信用組合」。
1946	· 三十七歲。出任「興業信用組合」理事。
1952	· 四十三歲。結合地方美術同好，以劉啓祥為主持人，創立光復後高雄第一個美術團體「高雄美術研究會」， 並舉行第1屆高美展。
1953	· 四十四歲。第2屆高美展舉行。 · 結合高雄、臺南、嘉義等地美術團體，發起「臺灣南部美術協會」，並舉行第1屆南部展。 以〈海邊〉、〈樹林〉和〈金爐〉等作品參展。
1954	· 四十五歲。參展第2屆南部展、第9屆省展，〈鹹魚〉獲第9屆省展特選主席獎第一名。
1955	· 四十六歲。參展第2、3屆紀元美展、第1屆高雄美展、第2屆紀元美展南部移動展、第3屆南部展、第10屆省展， 〈廚房〉獲第10屆省展教育會獎。 · 加入臺陽美術協會，並參展第19屆臺陽美展。
1956	· 四十七歲。參展第4屆南部展、入選第11屆省展，〈貝殼（靜物）〉榮獲第11屆省展特選主席獎第一名。 · 成立大公路畫室。
1957	· 四十八歲。參展第5屆南部展、第21屆臺陽美展；〈裸林（小坪頂）〉和〈巖〉獲第12屆省展特選主席獎第一名。
1958	· 四十九歲。〈文廟朱壁〉和〈池畔〉獲第13屆省展免審查推薦狀。 · 擔任私立三信高級商業職業學校創校董事。
1959	· 五十歲。參展第22屆臺陽美展、第14屆省展。
1960	· 五十一歲。參展第23屆臺陽美展、第15屆省展。
1961	· 五十二歲。參展第24屆臺陽美展、第16屆省展、第6屆南部展，此後臺南、嘉義組織與人士退出南部展，南部 展成為專屬高雄地區的協會特展。
1962	· 五十三歲。參展第25屆臺陽美展、第7屆南部展、第17屆省展。
1963	· 五十四歲。於高雄市臺灣新聞報畫廊舉行第二次個展。 · 參展第26屆臺陽美展、第8屆南部展、第18屆省展。
1964	· 五十五歲。參展第27屆臺陽美展，第9屆南部展、第19屆省展、第12屆高雄美展。
1965	· 五十六歲。參展第28屆臺陽美展、第10屆南部展、第20屆省展、東京上野「中日文化交換展」。
1966	· 五十七歲。參展第29屆臺陽美展、第11屆南部展；〈山〉參展第21屆省展，並從此屆省展起擔任省展評審委員 （至1972年第27屆止）。 · 參與劉啓祥所發起之「十人畫會」，並參展首屆十人畫會展。

1967	・五十八歲。參展第30屆臺陽美展、第2屆十人畫會展、第22屆省展。
1968	・五十九歲。參展第12屆南部展、第31屆臺陽美展、第23屆省展。
1969	・六十歲。參展第32屆臺陽美展、第13屆南部展、第3屆十人畫會展、第24屆省展。
1970	・六十一歲。參展第33屆臺陽美展、第14屆南部展、第25屆省展。 ・南部展改為公開募集制，擔任第14屆南部展評議委員。
1971	・六十二歲。參展第4屆十人畫會展、第34屆臺陽美展、第26屆省展、第15屆南部展，並擔任南部展評議委員。
1972	・六十三歲。參展第5屆十人畫會展、第35屆臺陽美展、第27屆省展、南部展20週年紀念展，並擔任南部展評議委員。 ・短期赴日考察，並拜會恩師大久保作次郎。 ・岳父林迦去世。 ・因糖尿病發導致右眼失明。
1973	・六十四歲，參展第6屆十人畫會展、第36屆臺陽美展。
1974	・六十五歲。參展第37屆臺陽美展、第22週年南部展，並擔任南部展評議委員。 ・加入中華民國油畫學會，並當選學會第1屆常務監事。
1975	・六十六歲。參展國立歷史博物館第1屆全國油畫展、第38屆臺陽美展、第23週年南部展，並擔任南部展評議委員；參與中日親善畫展、文化交流展。
1976	・六十七歲。參展第39屆臺陽美展、第24週年南部展、亞細亞現代美展。 ・夫人林瓊霞女士去世。
1977	・六十八歲。參展第40屆臺陽美展、第2屆全國油畫展、第25週年南部展。 ・獲高雄市第三信用合作社頒贈感謝狀，以感念其四十多年來之貢獻。
1978	・六十九歲。參展臺灣省立博物館（今國立臺灣博物館）「中日現代名家油畫展」、第41屆臺陽美展、第26週年南部展。
1979	・七十歲。參展第3屆全國油畫展、第27週年南部展、第42屆臺陽美展。
1980	・七十一歲。籌備京王飯店，正式開業後交予三子柏壽經營。 ・參展第4屆全國油畫展、第28週年南部展。
1982	・七十二歲。參展第45屆臺陽美展、行政院文化建設委員會（今文化部）所舉行之「年代美展——資深美術家作品回顧」。 ・於高雄市京王飯店舉行第三次個展。
1987	・七十八歲。逝世於高雄醫學院。
1995	・「壽山」系列等28件作品參展全國文藝季活動「壽山禮讚」。
1997	・以已故會員身分參展第60屆臺陽美展。 ・財團法人張啓華文教基金會成立，董事長張柏壽代表家屬遵照妥善保存之遺願，將131幅作品捐贈高雄市立美術館永久典藏。
1998	・林保堯著《臺灣美術全集第22卷——張啓華》出版。 ・以已故會員身分參展第46週年南部展。 ・高雄市立美術館舉行「捐贈研究展／美術行者——張啓華（1910-1987）」展。
2005	・財團法人張啓華文教基金會董事長張柏壽去世。
2006	・財團法人張啓華文教基金會更名為「財團法人高雄市張啓華文化藝術基金會」，由許馨方繼任董事長，主管單位由教育局改隸文化局。
2009	・財團法人高雄市張啓華文化藝術基金會主辦「臺灣前輩畫家張啓華紀念暨第6屆亞洲藝術學會臺北年會國際學術研討會」。
2010	・高雄市立美術館舉行「現代・前瞻——打狗美術的開拓者：張啓華百年大展」。
2013	・《家庭美術館——美術家傳記叢書——典雅・奔放・張啓華》出版。

（本表主要資料來源：林保堯（1998），《臺灣美術全集第22卷——張啓華》，臺北：藝術家出版社；林佳禾（1999），《美術行者——張啓華（1910-1987）》，高雄：高雄市立美術館；高美館（2011），《現代・前瞻——打狗美術的開拓者：張啓華百年大展》，高雄：高雄市立美術館）

家庭美術館／美術家傳記叢書

典雅・奔放・張啓華

陳奕愷／著

國立台灣美術館 策劃　　藝術家 執行

發 行 人｜黃才郎
出 版 者｜國立臺灣美術館
地　　址｜403臺中市西區五權西路一段2號
電　　話｜(04) 2372-3552
網　　址｜www.ntmofa.gov.tw
策　　劃｜黃才郎、何政廣
審查委員｜王耀庭、黃冬富、潘襎、蕭瓊瑞
　　　　　張仁吉、林明賢
執　　行｜林明賢、潘顯仁
編輯製作｜藝術家出版社
　　　　｜臺北市重慶南路一段147號6樓
　　　　｜電話：(02)2371-9692~3
　　　　｜傳真：(02)2331-7096
編輯顧問｜王秀雄、謝里法、莊伯和、林柏亭
總 編 輯｜何政廣
編務總監｜王庭玫
數位後製總監｜陳奕愷
數位後製執行｜陳全明
文圖編採｜謝汝萱、郭淑儀、陳芳玲、林容年
美術編輯｜曾小芬、柯美麗、王孝媺、張紓嘉
行銷總監｜黃淑瑛
行政經理｜陳慧蘭
企劃專員｜黃宇君、黃玉蓁、林芝縈
專業攝影｜何樹金、陳明聰、何星原

總 經 銷｜時報文化出版企業股份有限公司
倉　　庫｜桃園縣龜山鄉萬壽路二段351號
電　　話｜(02)2306-6842

南部區域代理｜臺南市西門路一段223巷10弄26號
　　　　　　｜電話：(06)261-7268
　　　　　　｜傳真：(06)263-7698
製版印刷｜欣佑彩色製版印刷股份有限公司
裝　　訂｜聿成裝訂股份有限公司
電子出版團隊｜圓滿數位科技有限公司

初　　版｜2013年11月
定　　價｜新臺幣600元

統一編號GPN 1010202022
ISBN 978-986-03-8159-7

法律顧問　蕭雄淋
版權所有，未經許可禁止翻印或轉載
行政院新聞局出版事業登記證局版臺業字第1749號

國家圖書館出版品預行編目資料

典雅・奔放・張啓華／陳奕愷 著
-- 初版 -- 臺中市：國立臺灣美術館，2013〔民102〕
　160面：19×26公分

ISBN 978-986-03-8159-7（平裝）

1.張啓華　2.畫家　3.臺灣傳記

940.9933　　　　　　　　　　102019479